李叔同與印藏

申儉 著

中華書局

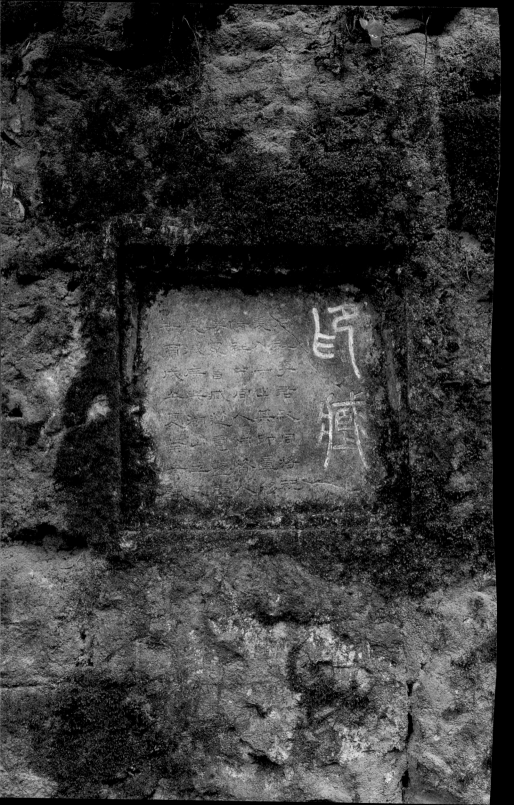

◎申儉

文博研究員，浙江作家，供職於西泠印社社務委員會藝術創研處。

李君
周世君
人其綬
用印閣

目　錄

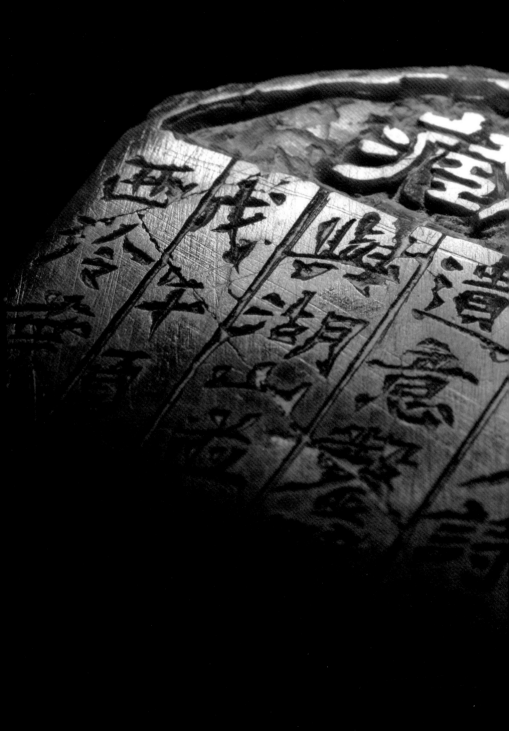

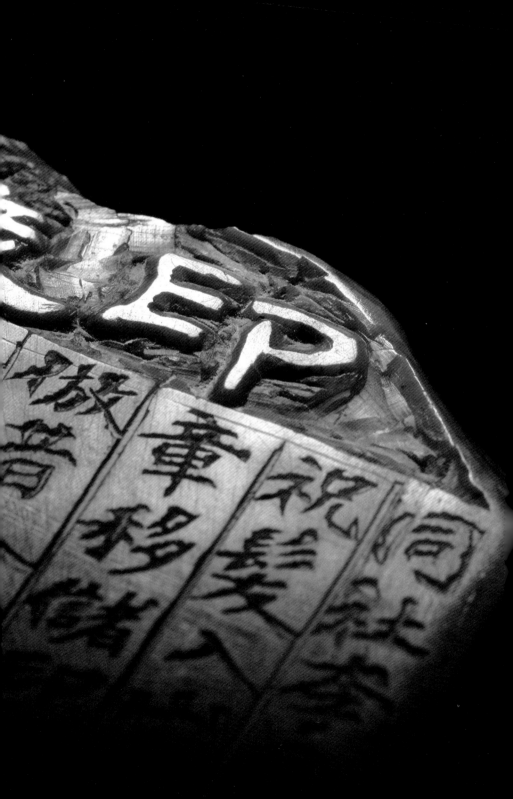

第一節　鴻雪徑上的印藏

　　杭州孤山西泠印社，一般遊客是極易忽略的，不華麗，不張揚，甚至連進園月洞門（圖1）上的門楣匾額也常被人讀錯。但是走進這個古茂的院子，一池水，一片碣，一株梅，一竿竹，彎彎曲曲的鵝卵石路，彷彿都吸引着人去探尋其中的風雅故事。

　　「清光緒間，杭郡文學諸長老，探討六書，研求篆刻，輒會於數

圖1 西泠印社月洞門

峰閣」[1]，「慨然有感印學之將湮沒也，謀於西泠數峰閣之側，闢地
若干弓，築茅三兩室。風瀟雨晦，樂石吉金，惟印是求，即以為社。
社因地名，遂曰西泠」[2]，《社約》明確以「保存金石、研究印學」
為宗旨，匯流窮源，無門戶之派見，鑒古索今，開後啟之先聲。

　　西泠印社，1904 年由丁仁（輔之）、王禔（tí）（福庵）、葉為銘
（品三）和吳隱（石潛）[3] 等人召集同人發起創立，1913 年公推近代
藝術大師吳昌碩出任首任社長。盛名之下，精英雲集，入社者均為精
擅篆刻、書畫、鑒藏、考古、文史等之卓然大家。繼吳昌碩後任社長
的，先後有馬衡、張宗祥、沙孟海、趙樸初、啟功、饒宗頤。擁有
一百多年歷史的西泠印社，在國內外印學界和書畫界享有崇高學術
地位和社會聲譽，憑藉悠久的歷史、厚重的文化內涵、重大的國際影
響，被稱為「天下第一名社」。

　　西泠印社園林面積並不大，可說是方寸之中，氣象萬千。它利
用山坡地勢，因形構築，亭台池榭之美，相映着藤蘿竹樹之翠；小橋
盈尺，印泉一泓，窄地佈錦；曲曲的石級高低迴繞，淺境幻作深幽；
館閣俯仰，咫尺之隔，相望而不相通。這樣的園林佈局，宛然篆刻章
法的構思：館閣廬樓聯結為「密處」，池塘天井拓出了「虛處」，上
下呼應；左右兩條曲徑，對稱而有變化，高低起伏，挪讓穿插，層次
井然，蔚成一種淡淡的氣韻；前後外圍的矮牆，似斷似連，隱約是印
間的邊欄。（圖 2）

　　孤山步步皆景，連接孤山上下的中部，有依山而建的小徑，石
徑搭棚，上有紫藤盤繞迴曲，顯得分外幽深雅靜，南面棚頂楷書「鴻
雪徑」三字（圖 3）。「鴻雪徑」築於 1913 年，取名出自蘇東坡《和
子由澠池懷舊》詩：「人生到處知何似？應似飛鴻踏雪泥。泥上偶然

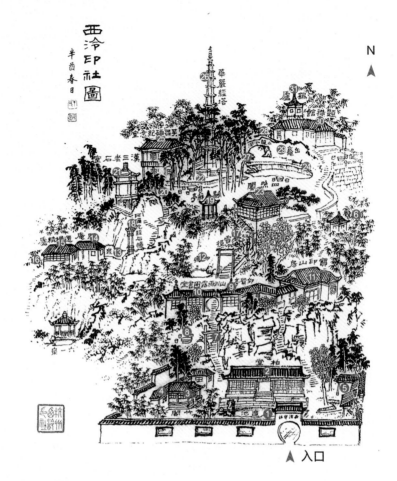

圖2 西泠印社圖

❶ 蓮池	⑫ 印泉	㉓ 四照閣
❷ 柏堂	⑬ 潛泉	㉔ 閒泉
❸ 竹閣	⑭ 遁庵	㉕ 觀樂樓（吳昌碩紀念室））
❹ 印廊	⑮ 還樸精廬	㉖ 華嚴經塔
❺ 印人書廊	⑯ 鑑亭	㉗ 鄧石如像
❻ 數峰閣遺址	⑰ 鴻雪徑	㉘ 小龍泓洞
❼ 前山石坊	⑱ 阿彌陀經石幢	㉙ 缶龕
❽ 石交亭	⑲ 剔蘚亭	㉚ 題襟館
❾ 仰賢亭	⑳ 丁敬像	㉛ 鶴廬
⑩ 山川雨露圖書室	㉑ 漢三老石室	
⑪ 寶印山房	㉒ 文泉	

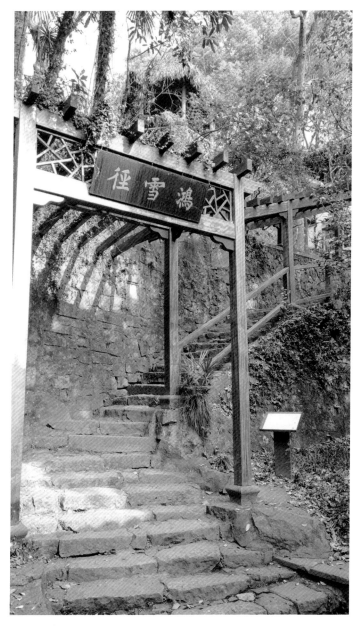

圖3　鴻雪徑

留指爪，鴻飛那復計東西。」這位北宋的杭州父母官，官宦生涯起起
落落，他參透人生要義，這首他給同為唐宋八大家的弟弟蘇轍的詩句
曠達入世又充滿禪機：人生際遇何其相似，短暫的生命應該如鴻雁在
雪地上留下印跡。這也是「人以印集、社以地名」的創社先賢們以此
為名，進德修業，續焰印燈，開南宗龍泓印學，在中華文明中留下雪
泥鴻爪的初心吧。

　　春日裏，拾級小徑，紫色的花串或芬芳吐露，或含苞待放，密密層
層地爬滿了整個花架。白雲蒼狗，物換星移，這條路上的過往與故事，
彷彿還生長在青苔上，凝結在草尖的露珠中，綻放在鮮豔的花叢中。

　　「印藏」小碑，一尺見方，就這樣在鴻雪徑的台階上與人擦肩相
遇（圖4、圖5）。

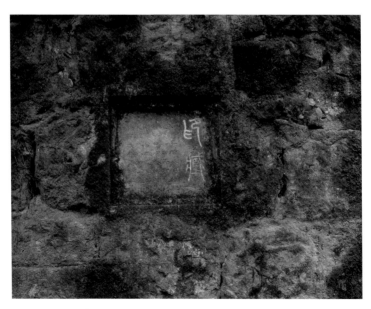

圖4　印藏石碑

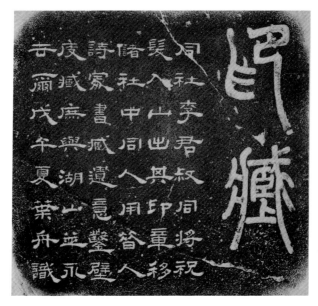

圖5 印藏石碑揭片

第二節　印藏的由來

　　印藏乃一百多年前，西泠印社早期社員李叔同與西泠印社的緣分史蹟，是他成為弘一法師之前留給塵世的雪泥鴻爪，留給我們這個時代的一個永遠不會消失的背影。

　　作家林語堂曾經說：「李叔同是我們時代裏最有才華的幾位天才之一，也是最奇特的一個人，最遺世而獨立的一個人。他曾經屬於我們的時代，卻終於拋棄了這個時代，跳到紅塵之外去了。」

　　另一名作家張愛玲說：「不要認為我是個高傲的人，我從來不是的──至少，在弘一法師寺院圍牆的外面，我是如此的謙卑。」

好友夏丏尊評價他：「綜師一生，為翩翩之佳公子，為激昂之志士，為多才之藝人，為嚴肅之教育者，為戒律精嚴之頭陀，而卒以傾心西極，吉祥善逝。」

學生豐子愷說自己最敬仰的老師一生：「少年時做公子，像個翩翩公子；中年時做名士，像個風流名士；做話劇，像個演員；學油畫，像個美術家；學鋼琴，像個音樂家；辦報刊，像個編者；當教員，像個老師；做和尚，像個高僧。」

連周恩來總理都曾囑咐曹禺：「你們將來如要編寫《中國話劇史》，不要忘記天津的李叔同，即出家後的弘一法師。他是傳播西洋繪畫、音樂、戲劇到中國來的先驅。」

因此，不得不先說李叔同的前半生故事。

李叔同，清光緒六年（1880）農曆九月二十日出生於天津富商桐達李家，幼名成蹊，學名文濤，字叔同，又號漱筒，排行第三。父名世珍，字筱樓，清同治四年（1865）進士，官吏部主事，後引退持家，經營鹽業和銀錢業，樂善好施，有「李善人」之稱；母王鳳玲為側室，為老夫少妻配。父筱樓在叔同五歲時病逝。

李叔同開蒙很早，從小才思敏捷，日常功課和禮儀受到母親和二哥李文熙（字桐岡）的嚴格督教，青少年時期在天津打下了深厚的儒學功底。他到二嫂的娘家天津姚家的私塾，跟隨天津名士趙幼梅學詩詞，習辭賦、八股；又從篆刻名家唐靜巖學篆隸及刻石，還刊行並題籤《唐靜巖司馬真跡》；結交了姚紹（召）臣、李石曾等童年好友。隨着洋務運動的推進，延續千年的教育體制面臨瓦解，新式學堂成為新風，叔同欣然面對時勢的變遷，毫不猶豫地念起了算術，學起了洋文，舊學新知，兼收並蓄。

　　1898 年，19 歲的李叔同奉母攜眷離開壓抑的天津大家族，遷居上海，開始了嶄新的生活篇章。憑着出眾的才華，他很快融入上海的文藝圈，加入「城南文社」，與書畫名家組織「上海書畫公會」，還考入上海南洋公學特班，短暫任上海聖約翰大學國文教授，後又作為發起人之一組織「滬學會」。然而，1905 年上半年母親的病逝，使其生活軌跡發生了巨大的變化，下半年傷心的李叔同東渡日本留學，此後自名李哀、哀公。

　　19 世紀末 20 世紀初的中國，封建社會已走向沒落，大清王朝吏治腐敗，喪權辱國，政權風雨飄搖，與西方的文明進步產生巨大的差距。學習西方文明和文化，改造中國，也是當時知識分子普遍的選擇。

　　李叔同 26 歲到日本，進入東京美術學校油畫科，一直到 32 歲以優異的成績畢業回國，在日本的六年中，還學習了音樂戲劇，是第一位創辦音樂刊物《音樂小雜誌》的中國人；與學友一起創辦中國第一個話劇團體「春柳社」，為國內徐淮水災賑災義演《茶花女》《黑奴吁天錄》，開啟了中國話劇演出的實踐。

　　李叔同將西方油畫、鋼琴、話劇等引入國內，又以擅書法、工詩詞、通丹青、達音律、精金石、善演藝而馳名於世。如豐子愷所說：「文藝的園地，差不多被他走遍了。」1912 年李叔同加入南社，參與《南社叢刊》的撰稿和美編，由此完全擺脫了想通過科舉考試出仕的舊文人之路，成為中國新文化運動先驅。

　　當時浙江省立兩級師範學校是國內最早的六大著名高等師範學校之一，浙江唯一特建，是校舍最宏偉、辦學規模最大的新式高等學堂，也是新文化運動的南方中心之一。校長經亨頤是李叔同在日本留

學期間的好友，他力邀李叔同入校任教。1912年秋，李叔同將家屬安頓在上海，赴任浙江省立兩級師範學校圖畫、音樂教師。

　　據學生們回憶:「……這時候，李先生已由留學生變為『教師』。這一變，變得真徹底，漂亮的洋裝不穿了，卻換上灰色粗布袍子、黑布馬褂、布底鞋子，金絲邊眼鏡也換了黑的鋼絲邊眼鏡。他是一個修養很深的美術家，所以對於儀表很講究。雖然布衣，卻很稱身，常常整潔。他穿布衣，全無窮相，而另具一種樸素的美。……布衣布鞋的李先生，與洋裝時代的李先生、曲襟背心時代的李先生，判若三人。」[4]

　　圖畫、音樂兩科在當時學校裏最易被忽視，和國文、算術、英文等主課相比，長期以來被作為調節放鬆的副課，圖畫、音樂教師在學校中常常得不到相應的禮遇，在教職員中地位也最低。但在浙一師（1913年浙江省立兩級師範學校改為浙江省立第一師範學校），因為李叔同先生受學生們崇敬的關係，圖畫、音樂兩科最被看重，教學條件也最好，圖畫教室開天窗，擺滿畫架，獨立專用的音樂教室置備大小五六十架風琴和兩架鋼琴。下午四時以後，滿校都是琴聲，圖畫教室裏不斷有人在練習石膏模型木炭畫，宛如一所藝術專科學校。

　　李叔同在藝術教學上的水平固然很高，但是他在教學中嚴以律己，受人尊敬。他強調「先器識而後文藝」[5]，即首重人格修養，次重文藝學習，一個文藝家倘沒有「器識」，無論技術何等精通熟練，亦不足道。他常誡人「應使文藝以人傳，不可人以文藝傳」，要做一個好文藝家，必先做一個好人。他平時不苟言笑，極為認真，用「做什麼都做到極致」的藝術獻身精神和藝術上的非凡成就，為學生們詮釋了治學之道，以其獨特的人格魅力和真摯誠懇的人師風範，潛移默

化地影響學生的心靈。

　　李叔同到杭州後就開始與西泠印社創始人葉為銘、王福庵等人來往，1912 年秋參加了西泠印社孤山閒泉邊的雅集。經葉為銘介紹，李叔同 1914 年成為西泠印社早期社員。1914 年，浙一師學生邱志貞發起成立專事金石篆刻研究的文藝社團，取「吉金樂石」之意，定名「樂石社」，李叔同擔任首任社長，定期雅集並出版社刊；還組織學生成立繪畫研究社團「桐陰畫會」。1915 年起，李叔同兼任南京高等師範學校音樂、圖畫教師，組織學生成立了研究金石書畫的團體「寧社」。

　　長期在杭州、南京和上海三地奔波，李叔同勞頓不堪，神經衰弱加劇，身體虛弱。由於曾有占卜者預言他在丙辰之年（1916）有大厄，素來體弱的李叔同時常會有生命無常之感。1916 年夏，聽好友、同事夏丏尊介紹斷食之療法後，他心嚮往之，積極籌備。經好友葉為銘推薦，轉請虎跑寺大護法、西泠印社創始人丁輔之介紹[6]，1916 年冬在虎跑寺開始了十八天的斷食，並寫下《斷食日誌》記述了「身心靈化，歡樂康強」的過程。由於身體有所好轉，身心靈化猶如脫胎換骨，有如活潑的新生嬰兒在生長，他又自名「李嬰」「欣欣道人」，表達歡愉的心情，也為他日後的出家埋下伏筆。

　　一年後，1918 年正月十五，李叔同正式皈依，法名演音，號弘一，成為佛門的在家弟子。此時，他已經在一件一件地了卻俗世中的牽絆。他把自己的絕大多數畫作，都寄贈北京國立美術專門學校；上海的家產和一綹黃須留給日籍夫人；把代表以往生活痕跡的題有「前塵影事」的朱慧百、李蘋香贈他的詩畫扇頁卷軸，在上海與詩妓歌郎相過從的留念，他寫給歌郎金娃娃的詩卷，一塊金表，等等，留給了

莫逆之交夏丏尊；筆硯碑帖贈予了南社和西泠印社的友人周承德；珍玩之類一部分送給了陳師曾，餘者與部分圖書一起送給了皖南的佛友崔旻飛居士；音樂書籍贈給了劉質平；平日用的文具和《南社文集》贈給浙一師的另一名學生王平陵；美術書籍、一套《莎士比亞全集》及幾幅書畫作品，以前的許多照片，又筆錄一卷以前所作的二十四首詩詞歌賦送給豐子愷；身邊的一些衣物和日常用品送給了伴隨自己多年的校工聞玉；當年五月，入虎跑寺正式出家前，將所藏的九十四方自用印贈給西泠印社。

紅樓黛玉葬花吟詞，感花傷己埋香冢，常被文人們詠以為傷感美的絕唱。類此，葉為銘仿昔人「詩冢」「書藏」遺意，在孤山鴻雪徑的石壁上開鑿庋藏，外覆尺余見方的石碑，鐫陰文小篆印藏二字，六行隸書跋文：「同社李君叔同，將祝髮入山，出其印章移儲社中，同人用昔人詩冢、書臧（藏）遺意，鑿壁庋臧（藏），庶與湖山並永云爾。戊午夏葉舟識。」

跋文彰表了李叔同「與湖山並永」的印藏深意，此情正應東坡的「人生到處知何似？應似飛鴻踏雪泥」詩句，如李叔同轉身為弘一法師之際在鴻雪徑上留下的雪泥鴻爪。

1933 年西泠印社創始人葉為銘所編《西泠印社三十周年紀念刊》，記載了印藏及跋文。1949 年秦康祥編纂的《西泠印社志稿》在《卷一·志地》載：「印藏，歲戊午同社李息祝髮入山，移所儲印鑿壁庋藏，葉銘題識。」《卷三·志事》載：「七年戊午，鑿壁為印藏，為李叔同保存印章也。葉舟題識。」

1918 年是李叔同人生的分水嶺。他一生六十三載，半生藝術半

生佛。在俗三十九年，是中國近百年藝術史上難得一遇的通才和奇才，在音樂、美術、詩詞、篆刻、書法等領域都有着非凡成就；在佛二十四年，被後世佛門弟子奉為律宗第十一代世祖。大師的一生行誼與德性光輝，感動啟發着無數心靈，一直以來「弘學」蔚然成風，為世人留下了取之不盡的財富。

第三節　印藏的發現

在相當長的時間裏，印藏石碑上應是做了掩蓋，上面覆滿了青苔，是西泠印社僅少數人知曉的一個祕密。

關於此，從印藏發現過程的親歷者孫曉泉先生的回憶錄《西泠情愫》之《李叔同與西泠印社》一文中可見端倪。

孫曉泉先生 20 世紀 50 年代末擔任杭州市文化局局長，並曾擔任西泠印社副社長兼祕書長。1959 年至 1963 年，在西泠印社恢復舉辦期間，時任中共浙江省委書記處書記林乎加指示西泠印社收購書畫文物和金石篆刻。在國家建設百廢俱興、艱苦創業的情況下，中共杭州市委書記王平夷安排市財政撥資金支持西泠印社收購文物，向社會收購了四百五十一件書畫，並與上海朵雲軒協商購得三百五十二件書畫。孫曉泉曾對印社早期社員李叔同及其與西泠印社的關係，做過一些調查研究，但當時情況掌握不多，故他向印社提出今後主要蒐集李叔同與西泠印社有關的活動情況，如書法、繪畫、金石篆刻等。

　　那時我（指孫曉泉）曾多次佈置，必千方百計購進李叔同繪畫，一二幀亦好。但無論怎樣努力，終於沒有收到。僅見到幾件複製品而已，深感遺憾。

　　再次是印章。1962 年，一天晚飯後，老社員韓登安、朱醉竹來到我家，神祕地說：「有一事要匯報。但這事應向你單獨報告，所以我倆晚上拜訪。」

　　請坐奉茶，二人匯報情況：

　　1918 年李叔同皈依佛門後，將繪畫作品、樂器、印章、理論書籍等整理好，分別送給有關機構、友人和學生，例如將繪畫作品送給北平國立美專，將金石篆刻送給西泠印社。當時印社商定：將李叔同這批印章，以木盒盛之，貯藏於孤山某地，並立小型石碑以誌其事。這事，現在已經四十多年了，李叔同繪畫雖然收不到，但有這批印章也很精彩，也可發揮作用，因此建議，把這批印章取出來。

　　我聽了匯報，高興地說：此事很有意義，是印壇一段佳話。但印藏地址你們知道嗎？

　　「知道。就在印社涼堂前鴻雪徑石壘牆中。」

　　第二天，我們三人一同前往察看。只見鑲嵌在石壘牆上的小石碑上有葉舟篆書印藏兩字，下有小楷銘文數行，大意是：印社李叔同即將祝髮皈依，乃將所藏篆刻送給印社。為使名印不朽，同人議決，將其藏於名山洞中，永久保存。署名葉舟。

　　1963 年秋日，西泠印社召開建社六十周年紀念大會，印社有關領導暨老社員數人前往鴻雪徑撬開石碑，取出木盒，

打開一看，果見內有一批印章，石質完好。經仔細清點，實
數正是九十六方（據韓登安記為九十三方）。計算一下，從
1918 到 1963 年，這批印章貯藏於印社鴻雪徑小山洞中整整
四十五年了。我非常高興，說：「這是一批完好的出土文物
哩，當珍藏之。」

　　然後將鴻雪徑石壘牆上小石碑封好還原。⋯⋯⋯[7]

　　的確，從印藏入藏到取出，四十五年時間，經歷了戰爭的滄
桑，朝代的變換，世上的人和事都經歷了多少變遷。在遊客如織的西
湖邊日夜守住這些印，真的比守一座墓要難得多呢！印藏平安出土，
也為 1963 年西泠印社成立六十周年添了件大喜事。

　　印藏出現後，在國內外引起了很大的反響，獲得李叔同研究者
和愛好者的廣泛關注。這些印章曾先後數次展出，2018 年 12 月在天
津博物館舉辦的「鴻雪留痕　金石情深——李叔同西泠印社印藏展」
和 2019 年 4 月在杭州孤山中國印學博物館舉辦的「孤山李叔同『印
藏』原印展」，全面展示了這批印章，溫州博物館、杭州虎跑寺李叔
同紀念館也曾經借展印藏印章。

　　值得一提的是印藏的數量。

　　根據韓登安先生的登記以及孫曉泉先生的上述文章，孫、韓計
數方式分別為按印面計和按印章計，由於其中有三枚為兩面印，所以
出現了數字差異。後西泠印社社史以及相關引用，均以九十三方印章
為口徑。

　　印藏入藏西泠印社文物庫房後，在西泠印社藏品文物登記簿上
的總分類號、印章分類號中編號為 1688—1780，來源為「西泠印

社舊存」，賬冊筆跡工整典雅。在 1780 號的備註欄中有另一筆跡備註：「1688—1780 李叔同印藏共 93 方。」在同一頁賬冊的下方，在八個編號後的 1788 號，出現一方邱志貞白文「當湖布衣」，來源仍為「西泠印社舊存」，在 1788 號的備註欄中有登記賬冊的筆跡記錄：「自 1688—1780，又此 1788 一方，共計九十四方，皆為叔同藏印。」

　　同一批藏品編號分開的原因，目前無從查考。據此載，西泠印社的印藏印章準確數應為九十四方。其中陳師曾的兩方印章「叔子」「前世畫師」定級二級文物，其餘九十二件定級三級文物。西泠印社社員何連海在《李叔同自用印「文濤長壽」作者考》[8] 中，通過文獻資料對印藏數量詳加考證，文中提及南京圖書館藏《息翁藏印》四冊原鈐本，該譜應為原印入印藏前所搨，雖略有缺頁，但可得九十四方的印章數量與目前庫房藏印一致。

　　這些印章，印文內容多為李叔同的姓氏、別號、齋號，乃他本人的常用印，刻製時間大致在 1899 年至 1917 年之間，大部分為 1912 年至 1917 年所作。作者有王福庵這樣的名手，也有陳師曾等名家好友及浙一師樂石社社友。這些人有的載入了藝術名人傳記，有的歷經歲月波折很難查考。印藏是弘一法師以雪泥鴻爪的方式為後世留下的一部厚重的文化史記，印章中豐富的邊款內容，隱含的眾多人物和關係，一百多年前新文化運動下新舊文人的文化生態，或隱或現地向人們展示李叔同說不盡的故事，吸引研究者鈎沉索隱。而在以往的李叔同及印史的研究中，印藏一般僅作為一個事件被提及，未展開系統的梳理。2019 年著者在策劃孤山的印藏展覽之後，受西泠印社諸師長的鼓勵，開始對印藏進行整體研究。著者在西泠印社出版的「西泠印社社藏名家大系」之《李叔同卷：印藏》中，曾以印章實物藏品為主

體脈絡，對這些沉默的印章進行解讀，採用大量高清圖片的圖錄形式以便海內外篆刻愛好者和弘一法師的研究者察看文物細節。而本書則以印藏中的人物為主線，從印章作者來梳理李叔同的交遊圈，大致分為西泠印社社員、印藏中的好友、樂石社社友三部分，着重點也不在於印章的風格闡述和藝術評價，而是從印章的文獻角度來觀照，查捋史料，從另一個視角來解讀印藏。

註釋

[1] 王福庵審定，秦康祥編纂，孫智敏裁正，余正註釋：《西泠印社志稿》，浙江古籍出版社，2006 年版，第 23 頁。

[2] 王福庵審定，秦康祥編纂，孫智敏裁正，余正註釋：《西泠印社志稿》，浙江古籍出版社，2006 年版，第 45—46 頁。

[3] 丁仁（1879—1949），原名仁友，字輔之、子修，號鶴廬，齋稱小龍泓館、守寒巢。

王禔（1880—1960），初名壽祺，字維季，號福庵、屈瓠，七十後自號持默老人，別署羅剎江民，齋稱春住樓、糜硯齋。

葉為銘（1867—1948），又名銘，字品三、盤新，號葉舟，齋名鐵華庵、松石廬。

吳隱（1867—1922），原名金培，字石泉、石潛，號潛泉，又號遯盦，今作遁盦，齋稱纂籀簃、松竹堂。

[4] 豐子愷：《為青年說弘一法師》，豐陳寶、豐一吟編，《豐子愷文集 6：文學卷二（1940—1972）》，浙江文藝出版社，1992 年版，第 148 頁。原載1943 年《中學生》戰時半月刊第 63 期，原名為《為青年說弘一法師》，編入 1957 年版《緣緣堂隨筆》時改名《懷念李叔同先生》。

[5] 豐子愷：《萬物有真趣》，天地出版社，2018 年版，第 23 頁。

[6] 李叔同：《我在西湖出家的經過》，《李叔同文集·雜談卷》，線裝書局，2018 年版，第 2 頁。

[7] 孫曉泉：《西泠情愫》，中國美術學院出版社，2002 年版，第 22 頁。

[8] 何連海：《李叔同自用印「文濤長壽」作者考》，西泠印社編，《第六屆「孤山印證」西泠印社國際印學峰會論文集（上）》，西泠印社出版社，2020 年版，第 21 頁。

第一節　吳昌碩的古歡同道

　　李叔同對金石篆刻有着深刻的研究，從工具至佈局、刀法等，都有自己的獨創。他自創錐刀刻印之法，宗法秦漢，篆刻由書入印，其用刀如鐵筆寫字，簡約率真，古樸雄健，刀爭而意不爭，沖淡典雅，一如其書。在藝術表現上，擯除常人藝術觀念中的字畫、筆法、筆力、結構、神韻，乃至某碑、某帖、某派，唯獨強調以圖案法作書寫字。圖案佈局講究秩序嚴整的美感，排列規範，裝飾性強，統一之中有變化。這種圖案美學思想主導了李叔同的藝事活動。他認為創作應「竭力配置調和全紙面之形狀」，「應作一張圖案畫觀之，斯可。不唯寫字，刻印亦然」，還認為「無論寫字、刻印等，皆足以表示作者之性格」。他不是空談的理論家，而是從藝術探索到藝術實踐，把探索所得表現在他的具體作品中，以率風氣之先的姿態，引領藝術上的創新。

　　李叔同與西泠印社第一任社長吳昌碩的交往在 1912 年秋來杭州教書之前，在吳昌碩擔任西泠印社社長之前。

　　李叔同 1898 年初到上海參加文社，就以才子之冠揚名上海。1904 年參加以「興學強國」為宗旨的上海滬學會，更為滬上文化界所器重。1912 年 2 月 11 日參加著名的文化社團「南社」，並在上海南社社員主要骨幹創辦的《太平洋報》擔任文藝編輯。據 1912 年 5

月 17 日《太平洋報》載，李叔同在上海發起成立「文美會」，上海
藝術圈兩位名人李瑞清、吳昌碩亦以客員資格，共襄盛舉。目前沒有
李叔同與吳昌碩相交往的確切時間，二人都屬龍，年紀雖然相差三輪
36 歲，但是強烈的愛國思想，濃厚的傳統文化素養和文人氣質，使
他們交誼深厚。

　　李叔同摯友費龍丁是吳昌碩的門生，費龍丁曾在《缶老人手跡》
序文中寫道：「昔年與息翁同客西泠，同人有延入印社者，遂得接社
長缶老人丰采。於是挑燈釋璿，待月捫詩，符璽雜陳，煙霞供養。甚
得古歡，未幾俱作海上寓公，往來益密……」

　　關於李叔同與吳昌碩的親密關係，中國文史出版社 1988 年 11 月
第一版《名僧錄》之《弘一法師出家前後軼事》[1] 一文也有記錄。文
中引弘一法師弟子寬願法師語：「大概在 1921 年前後，上海夏丏尊、
豐子愷先生等來信，要師父去上海講經，我隨同師父到了上海……
第二天，師父的知交吳昌碩先生請師父到他家去做客敘談，我也跟隨
同去。師父提出飯菜要簡單，最好還是吃面。吳昌碩先生的媳婦做了
美味的素面給我們吃。飯後，吳先生與師父談了很久。臨走時，吳先
生拿出兩枚自己篆刻的石章，一枚大的贈送給師父，一枚小的送給了
我。我高興地把它包好，藏在衣包裏。」

　　李叔同第一次到杭州是 1902 年農曆七月，在杭州住了一個月光
景。第二次就是 1912 年農曆七月到杭州任教。[2] 不久他就和吳昌碩一
起參加了西泠印社在孤山的壬子雅集。這次的雅集記事，西泠印社以
篆刻家特有的方式勒石於西泠印社小龍泓洞上方的摩崖上，書法結體
優美（圖 1、圖 2）。「壬子題名三十三人，隸書，石徑一尺七寸，廣
五尺七寸，二十行，行字不等。」[3]

圖1 孤山壬子雅集摩崖石刻

圖2 孤山壬子雅集摩崖石刻搨片

　　壬子秋，貴池劉世珩，石埭徐正鈞，如皋朱兆蓉，善化唐源鄴，大興戴書齡，元和楊寶鏞，崇明童大年，安吉吳俊卿，餘航（余杭）魯堅，平湖李息，海寧周承德，鄞縣馬衡，嘉興沈光瑩，縉雲樓邨（村），會稽胡宗成，山陰吳隱，上虞經亨頤、夏鑄，泉唐鄒建侯、丁上左、丁仁、胡然、胡希、張景星、鍾以敬、王同烈、張惟楙、汪承啟，仁和汪嶸、葉希明、葉銘、王綺、王壽祺同題名于（於）此。

　　邀請李叔同來杭任教的浙江省立第一師範學校校長經亨頤也在此次活動中。本次雅集時間在 1913 年西泠印社發佈《西泠印社成立啟》，即西泠印社召開第一次社員大會之前，應是李叔同第一次參加西泠印社的雅集。在此之前，吳昌碩與西泠諸子唱酬往來，輯冊出版印譜，1905 年以詩記西泠印社中新建的丁敬坐像[4]（圖 3），1908 年題跋陳豪為西泠印社創始人丁仁作的《西泠印社圖》[5]（圖 4），深孚眾望，1913 年西泠印社人「交推昌老」[6] 為社長。

　　李叔同對吳昌碩無疑是極為敬仰和推崇的。1918 年 11 月，弘一大師致信曾義結金蘭的城南草堂堂主許幻園，請他有空時去吳昌碩和李瑞清那裏請兩幅字畫：「……演音擬請倉石、梅庵各書一幅，以補草庵之壁。大小橫直不限，能二幅配合相等尤善。仁者有暇奉訪二老人，為述貧衲之意。文句另寫奉，能依是書，尤所深願。」吳昌碩和李瑞清當時均為藝壇大師，潤格不菲，弘一大師的這封信函折射出他與兩位大師超越金錢的友情和交往。

　　1925 年夏，弘一大師手書《梵網經》一部寄贈吳昌碩，吳昌碩覽卷後題絕二首為報，落款為「乙丑夏讀《梵網經》書二絕句，吳昌碩時年八十三」。二首詩為：

> 昔聞烏柏稱禪伯，今見智常真學人。
> 光景俱忘文字在，浮提殘劫幾成塵。
> 四十二章三乘參，鐫華石墨舊經龕。
> 摩挲玉版珍珠字，猶有高風繼智曇。

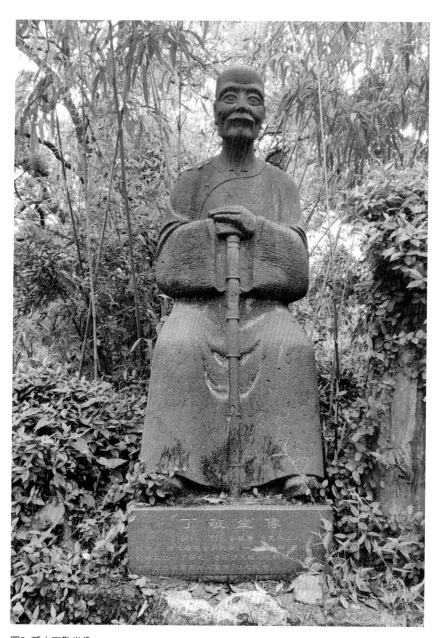

圖3 孤山丁敬坐像

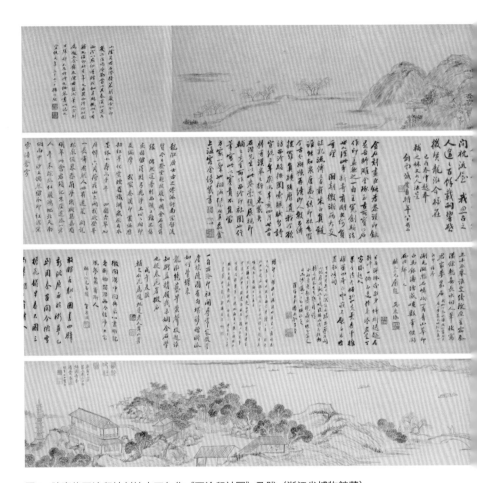

圖4　陳豪為西泠印社創始人丁仁作《西泠印社圖》及跋（浙江省博物館藏）

可見吳昌碩先生不僅高讚弘一法師的禪修,還將弘一法師弘法所寫的書法讚為「摩挲玉版珍珠字」,也是給與很高的藝術評價。

第二節　解讀給葉為銘的十幀信

在西泠印社丁仁、王禔、葉為銘、吳隱四位創始人中,丁仁有定位之功,王禔有標示之績,葉為銘有守護之勞,吳隱有聯絡之力。這四位名家對西泠印社而言,可謂珠聯璧合,相得益彰。[7] 李叔同與四君子都交誼深厚,由於葉為銘(圖5)日常在孤山主事,是西泠印社的總管家,故交往最多。

關於李叔同與葉為銘的交往實證內容,最多可見來自杭州博物館收藏的弘一法師致葉為銘的十幀書信。杭州博物館研究員洪麗婭女士曾專門撰寫《弘一法師致葉為銘信札》一文,最早發表在1998年《收藏家》第三期。

西泠印社社務委員會文物處多年來與創社四君子後人保持聯繫,著者與葉為銘嫡孫葉金池也多次交流,得知「文革」期間葉為銘在湧金門的老宅曾多次被抄,文物散失流落,推測這批書信極有可能為從葉家流出。又從洪麗婭老

圖5 西泠印社創始人之一葉為銘像

師處得知，20 世紀 90 年代這批書信被杭州博物館發現，得以展現並研究。

這些書信行文隨意流暢，語言簡潔質樸，娓娓讀來，那個謙恭溫良、品格高尚的弘一法師彷彿近在身旁。這些書信既是珍貴的藝術資料，更是研究李叔同生平的重要史料。這批書信信箋大多特製，有壬子秋浙師運動會的「鍛鍊」箋，有浙一師第一次陸上運動會的紀念專箋，還有法師的自畫造像箋，留有歲月的痕跡，也體現了李叔同在美術設計方面的雅趣和審美理念。李叔同致信葉為銘（圖 6）：

> 葉舟社長足下：
>
> 　昨到杭，俗事冗忙，不獲走谒（謁）為悵。呈上社友小
> 傳及第七集，乞正。第八集十日內可以竣事，必寄奉。第九
> 集始由子淵社長主持，附聞。祗頌
> 　大安
>
> 　　　　　　　　　　　　　　　弟息頓首 九月三日

信中附小傳一頁（圖 7）：

> 哀公傳
>
> 　當湖王布衣，舊姓李，入世三十四年，凡易其名字四十
> 餘，其最著者曰叔同，曰息霜，曰壙盧老人，富于（於）雅
> 趣，工書，嗜篆刻。少為紈袴子，中年喪母，病狂，居恆鬱
> 鬱有所思，生謚哀公。

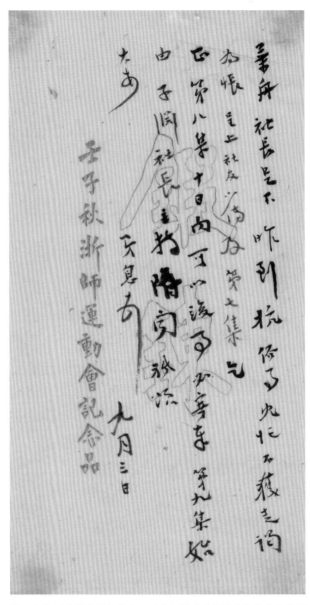

圖6 李叔同致葉為銘信札之一（李叔同致葉為銘十幀信札為杭州博物館藏）

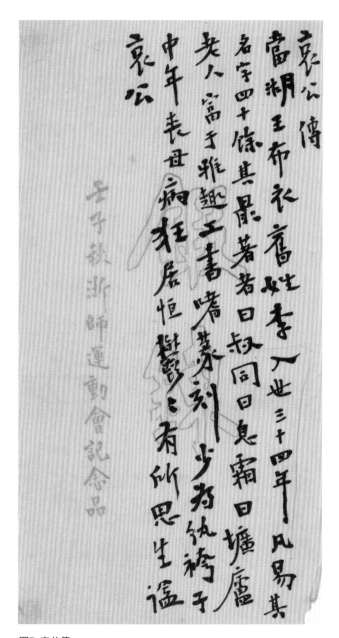

哀公傳

當湖王布衣甍姓李入世三十四年凡易其
名字四十餘其景著者曰叔同曰息霜曰廣廬
哀人高于雅趣工書嗜篆刻少為紈袴子
中年表母病狂居恒鬱鬱有所思生溢
哀公

壬子秋浙師運動會記念品

圖7 哀公傳

　　按照以上內容提到的社友小傳及第七集《樂石集》，致信時間應在 1914 年樂石社成立後。參考《樂石社小傳》為乙卯（1915）六月編印，《樂石集》第七集在乙卯三月出刊，成信時間應該是 1915 年 9 月 3 日，而非洪麗婭老師《弘一法師致葉為銘信札》所指的 1913 年（民國二年癸丑）。[8] 由於這些信件均沒有標明年份，以下著者按照信件內容，梳理年份和事件脈絡，以示李叔同與葉為銘之間的交往。

　　李叔同向葉為銘提供的這份小傳，類似於現今的入社履歷表。著者以為，這並不意味着李叔同的入社準確時間。由於文人社團的入社手續並不是很嚴謹，這也有可能是應葉為銘的要求，入社後補交的材料。畢竟從 1912 年西泠印社雅集以來，他一直與西泠印社人密切交往到加入西泠印社，這也就是「先上車，後買票」的問題。

　　浙一師篆刻之風頗盛，首屆「高師圖畫手工專修科」學生邱志貞，平時喜歡古書畫碑帖、刻石，李叔同讓他到西泠印社請益，邱在西泠印社福連精舍讀完西泠印社所藏自周秦以迄晚近諸名人印譜，又常與西泠印社社友切磋，「學乃益進」，萌發了效仿西泠印社組織學生藝術社團之念，遂於 1914 年發起成立了樂石社，推舉李叔同為主任。1915 年春，樂石社舉辦了一次春季雅集活動，師生們紛紛鑿石，創作出了一批具有紀念意義的作品。西泠印社葉為銘、張惟楙、胡然等人曾專門為樂石社治印紀念。在西泠印社舉辦展覽之際，李叔同致信葉為銘，要求給學生參觀予以方便（圖 8）。

　　　品三先生足下：
　　　　日前走谒（謁），不晤，至悵。師校學生近組織樂石
　　社，研究印學，刻已有十六人。聞西泠印社開金石書畫展覽

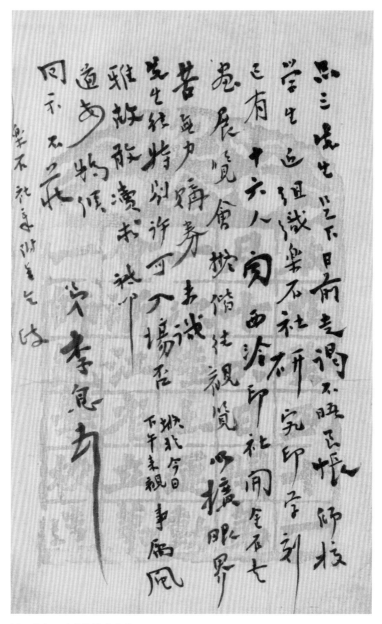

圖8 李叔同致葉為銘信札之二

會，擬偕往觀覽，以擴眼界。苦無力購券，未識先生能特別許

可入場否？擬於今日下午來觀，事屬風雅，故敢瀆求。祗叩

　道安！鵠候回示，不莊。

弟李息頓首

樂石社章附呈，乞政。

　　想必是葉為銘熱情接待了樂石社學子的參觀，並答應贈送書籍，故李叔同又修書致謝，告知書籍數量，請役工送信並把書帶回，同時作為一名西泠印社社員也捐出一元大洋作為籌款（圖9）。

　　品三先生道席：

　　昨承招待，同人獲飽覽珍品，感謝千万（萬）。承允賜《印人傳》及《印學叢書》樣本，頃已代達同人，尤為銘感。希每種先惠賜二十部，交來役帶下。印社展覽會特別捐，弟曾任金一元，茲附呈上，乞察入。祗叩

　　教安

弟李息頓首

　　1918年李叔同出家之前，不忘他作為社員的心意，為向西泠印社贈禮致信二封。兩封信都寫得頗為隨意、匆忙，沒有抬頭，沒有日期，書法瀟灑、流暢，一氣呵成，在信尾分別註明品三先生、葉舟社長，表明了收信人。這種沒有客套、寒暄的文字方式，恰恰表明雙方關係熟稔自在、真摯平實，不必拘泥於禮。第一封是贈送珍藏的書畫給西泠印社，第二封是感謝葉為銘介紹的法門之路，又送若干收藏給

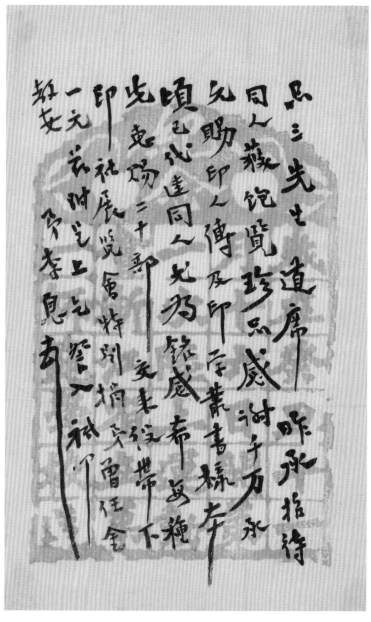

品三先生道席

昨承指待

同人藏館覽珍品感謝千萬永

兄助印人傳及印存叢書稿本

頃弘化達同人允為銘感希多種

先惠賜二十部　交來役帶下

印社展覽會特別捐欵曾任金

一元　茲附呈上乞察入社

敬安

　　　　　　弟李息頓首

圖9　李叔同致葉為銘信札之三

西泠印社，並留照片給葉為銘。按照信中所述「後日入虎跑寺」，可推算出此信寫於農曆七月十一日。

第一封（圖10）：

送上弟舊藏之書畫數軸，請贈西泠印社，以供補壁。近日弟多忙，稍遲當走谒（謁），同访（訪）高僧。

品三先生

弟嬰頓首

第二封（圖11）：

前承紹介澹雲和尚，獲聆法语（語），感謝無量。茲奉扇頭一，又甕廬印帋（紙）百張，便乞交龍丁。此外有日本疇村印人手鐫丁未朱白曆，濱虹所藏印稿，日本濱村藏六手製刻印刀，皆贈（贈）社中。弟定於後日入虎跑寺，通訊乞寄：閘口大街裕豐南貨號轉交虎跑寺李□□收，即頌

葉舟社長大安

李嬰頓首

小影一葉呈奉足下。

從這兩封信中可以得到的信息是，李叔同出家之際，除了將所用印章贈西泠印社外，還有日本名家篆刻刻刀，好友黃賓虹的所藏印稿，其他贈物，只是世事茫茫，遺物渺渺。

2018年11月，弘一法師皈依百年之際，西泠印社社員陸鏡清向西泠印社捐贈三件李叔同1918年出家時「檢奉西泠印社」的贈物，

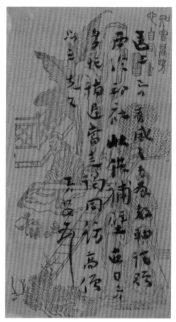

圖10 李叔同致葉為銘信札之四　　圖11 李叔同致葉為銘信札之五

這三件分別為李叔同篆刻老師天津唐靜巖的信札（圖12），好友、南
社社長柳亞子1915年5月遊杭時的詩稿（圖13），李叔同學生《清
平樂》還琴詩箋（圖14），其中兩張上有李叔同朱墨記錄事由：「戊
午（1918）仲夏演音將入山，檢奉西泠印社。」[9] 三件文物係陸先生
通過市場購買所得，歷經百年回歸西泠印社，也算得上是冥冥之中的
安排，百年後的佳話。

　　李叔同出家後，回想前世塵緣，聆妙法音，有超脫無極之快
樂，飲水思源，依舊沒有抬頭、沒有日期，以工整古樸的楷體致書葉
為銘，感謝他的介紹，稱謂也改為葉舟大居士，落款不再稱弟，用演
音法名，行佛家頂禮（圖15）。

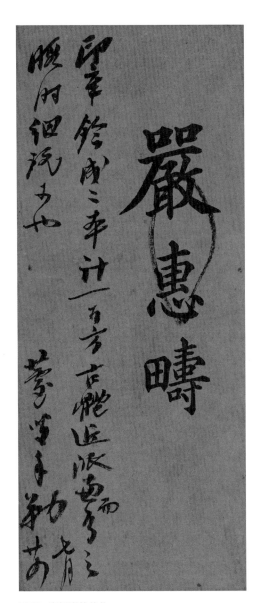

圖12　唐靜巖的信札

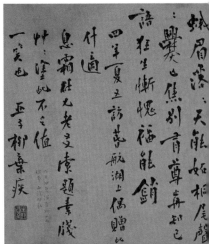

圖13　柳亞子詩稿

圖14　還琴詩箋

與君不合重相見萬
卻平生淚似朝脂粉未褪

清平樂
潤態善擁菩草東門路第徑唱之字憶幽翠羽
京章阿要　寫書丁氏　　其第一十四十五羽

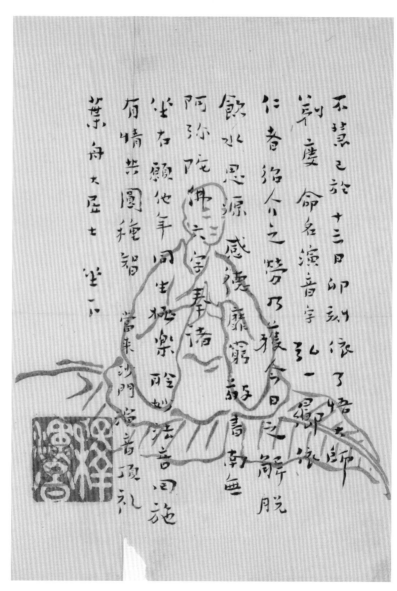

圖15　李叔同致葉為銘信札之六

　　不慧已於十三日卯刻依了悟大師剃度，命名演音，字弘
一。向依仁者紹介之勞，乃獲今日之解脫。飲水思源，感德
靡窮。敬書南無阿彌陀佛六字奉諸坐右，願他年同生極樂，
聆妙法音，回施有情，共圓種智。

　　當來沙門演音頂禮

　　　　　　　　　　　　　　　　　　　　　葉舟大居士坐下

　　印藏中有一方樂石社學子樓啟鴻刻的「李息翁一字哀公之印」，
邊款長文記述了與李叔同師的交誼。1920 年初秋，弘一法師在同門
弘傘法師的陪同下，赴樓啟鴻家鄉杭州富陽新登樓家村的貝山（北
山，又名貝多山，俗稱官山）靈濟寺，希望在清淨的道場閉關潛修，
樓啟鴻滿懷欣喜地修整好房屋迎接恩師的到來。為此，李叔同為夏丏
尊書寫「珍重」書法（圖 16），馬一浮專門贈詩，杭州的好友馬一浮、
范古農、堵申甫和學生李鴻梁等為弘一法師餞行，並一直送到杭州南
星橋浙江碼頭的錢江輪船，直到解纜才離開。

　　面臨即將開始的新道場，弘一法師充滿了歡欣，向葉為銘告知

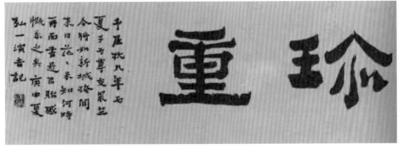

圖16 1920年弘一法師赴貝山閉關前贈夏丏尊「珍重」書法

去向，感謝他送的筍乾芥菜，再次表達對「紹介之德」的感恩，準備
兩天後啟程，從農曆七月十三弘一法師剃度兩周年紀念日起正式閉關
（圖 17）。

> 曩承過談（談），貽以筍芥，謝謝（謝謝）。來新居樓
> （處）士宅。將於廿七日入山，七月十三日掩關。憶音髡（剃）
> 染大慈，實賢首紹介之德。今入山辦道，謝（謝）絕人事，
> 後此不復相見，亦未可知也。惟願同植淨曰（因），同生極
> 樂，同度眾生，同成佛道，盡未來際，不相捨離。書不盡
> 言，惟努力自愛。不具。
>
> 　葉舟居士文席
>
> 　　　　　　　　　　　　　演音合掌 六月廿五日

　　1922 年西泠印社創始人之一吳隱去世。吳隱在建社期間捐款最
多，謙謙之風，隱讓之德，令人景仰。1923 年 6 月，西泠印社在歲
青巖西南，遁庵東，小盤谷北巖石上建阿彌陀經石幢（圖 18）超度
先賢，由葉為銘請弘一法師寫《阿彌陀經》勒石。弘一法師七月初六
寫經後，在致葉為銘的信中再三關照刻碑的形式、佈局、題記等細
節，還關照裝裱時要注意拂拭紙面（圖 19）。

> 　　《阿彌陀經》寫竟奉覽，格線宜照刻，刀法宜圓渾，不
> 可有鋒稜。又是本為宿墨所寫者，付裝池時悕（希）告匠
> 人，宜注意拂拭帋（紙）面，否則或致（致）污染也。經後
> 題記（記）附寫一紙，計三行，為刻於石幢上者，一并（併）

曩承過設貼以筍芥饌饌、來新居樓霞士宅將
於廿七日入山七月十三日掩關 憶音鬢染大慈實
賢首紹介之德今入山辦道饌絶人事後此不復相
見而未可知也惟願同栖淨邦同生極樂同度眾生
同成佛道盡未來際不相捨離書不盡言惟
努力自愛不具 葉舟居士文席
演音 弈 于六月廿四日

圖17 李叔同致葉為銘信札之七

圖18 西泠印社阿彌陀經石幢

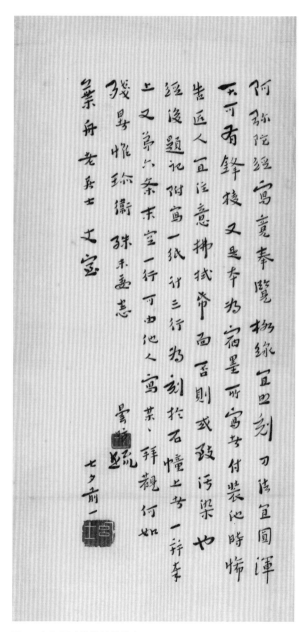

阿彌陀經寫竟奉覽 根絲宜四刻 刀陰宜圓渾

可否鋒稜又是李為 宿墨所寫苦付裝池時怖

告匠人宜注意拂拭净 而苦則或致污染耶

經後題記附寫一紙付三行 為刻於石憧上書一詳李

又第六条末宝一行 可由他人寫 業拜觀何如

殘暑惟珍衛 珠未盡志

業舟老吳士 文宝

昙昉啟

七夕前一 士宝

圖19 李叔同致葉為銘信札之八

奉上。又弟六条（條）末空一行，可由他人寫某某拜觀，何

如？殘暑惟珍衛，殊未委悉。

　　葉舟老居士丈室

<div align="right">曇昉疏　七夕前一日</div>

　　阿彌陀經石幢呈攢尖頂石柱狀，雖僅一百一十厘米高，但是在小盤谷的摩崖山頂上，精巧靈動中顯得峭拔聳立，有神聖莊嚴之感。幢下有吳隱題行書「隱閒」石刻。弘一大師所書《阿彌陀經》勒於石柱上，每面九行，每行三十九字，書法風格沖淡靜遠，斂神藏鋒，圓潤含蓄（圖 20）。經幢集建築藝術、佛教文化和書法藝術於一體，包含了弘一法師的美學設計理念。葉為銘作為弘一法師靈犀相通的好友，親自監造。葉為銘的弟子俞廷輔是刻碑高手，同為西泠印社社員，領銜刻石。

　　阿彌陀經石幢上的題記印記了當年往事：

　　　　釋迦牟尼佛應世二千九百五十年，歲次癸亥六月，山陰吳熊敬捨微資造阿彌陀經石幢於孤山西泠印社，請大慈山弘一音師寫經勒石，以此功德迴向亡父石潛居士、亡母王氏往生淨土，早證菩提，並願法界眾生同圓種智。仁和葉為銘監造，俞廷輔、吳福生、王宗濂、趙永泉鐫刻。

　　經幢由眾多西泠印社高手築成，當年 10 月弘一法師在衢州蓮花寺弘法，書寫大量佛號經偈廣贈隨緣者，為此弘一法師致信葉為銘希望搨製西泠印社經幢搨片弘教（圖 21）。

圖20 阿彌陀經石幢搨片

上月流浪嚴衢，暫止蓮華。向寫《阿彌陀經》若已鐫竟，悕（希）惠拓（搨）本若干份，廣結善緣。附告白文乞為刊尊紙數日，感謝（謝）無盡，此未委悉。

十月初四日 曇昉廎（寓）衢州蓮花村蓮花禪寺

葉舟老居士丈室：

告白文刊出之日，乞檢尊帋（紙）一份，郵送張醫士霶（處），至感。

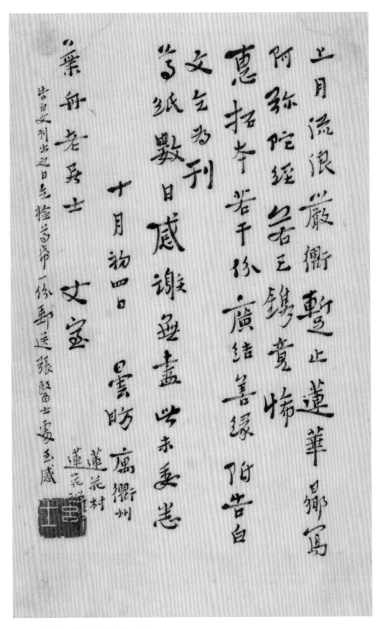

上月流浪嚴衢暫止蓮華鄉寫

阿彌陀經若干鎮賣怖

惠拓本若干份廣結善緣附告白

文乞為刊

普紙數日感謝無盡艸艸未委悉

十月初四日 曇昉 廬衢州蓮花村蓮花村

葉舟老居士 丈室

告白文刊出之日乞檢若干份郵送張醫士妻玉感

圖21 李叔同致葉為銘信札之九

杭州孤山山頂平台正中的華嚴經塔（圖 22）是西泠印社的最高建築，佛光彩雲，聖潔威嚴。此處原為四照閣舊址，1924 年西泠印社同人遷四照閣於涼堂之上，於原址建華嚴經塔。經塔高七尺五寸，廣一尺八寸，呈八角形，共十一層。上八層，四周雕佛像，九、十兩層砌金農書《金剛經》。底層砌華嚴經石座，上有西泠印社社員周承德所

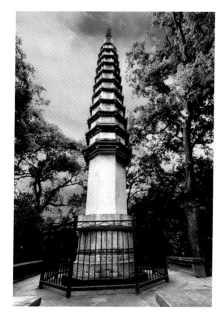

圖22 孤山華嚴經塔

書《華嚴經》和弘一法師所書《西泠華嚴塔寫經題偈》（圖 23），邊緣刻十八應真像，下刻捐資者姓名。弘一法師《西泠華嚴塔寫經題偈》云：

> 十大願王，導峙（歸）極樂。華嚴一經，是為關鍵。大士寫經，良工刻石。起窣堵波，教法光辟。勝行希有，功德難思。迴共眾生，歸命阿彌。

百年滄桑，如今孤山古樹茂盛，當微風拂過，懸掛在華嚴經塔飛簷簷角的鈴鐸隨風作響，似乎在訴說着弘一法師李叔同與西泠印社不可移動文物印藏、阿彌陀經石幢、華嚴經塔的過往。

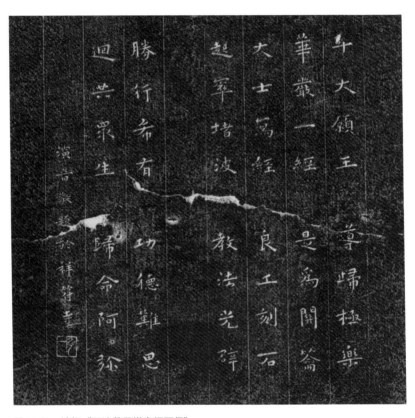

圖23 弘一法師《西泠華嚴塔寫經題偈》

註釋

[1] 陳星：《李叔同——弘一大師與西泠印社》，西泠印社編，《西泠印社早期社員、社史研討會論文集（下）》，西泠印社出版社，2006 年版，第 148 頁。

[2] 李叔同：《我在西湖出家的經過》，《李叔同文集・雜談卷》，線裝書局，2018 年版，第 2 頁。

[3] 《西泠印社志稿》卷五（1956 年秦康祥等編油印本）。

[4] 陳振濂主編：《西泠印社百年史料長編》，西泠印社出版社，2003 年版，第 60 頁。

[5] 陳振濂主編：《西泠印社百年史料長編》，西泠印社出版社，2003 年版，第 62 頁。

[6] 陳振濂主編：《西泠印社百年史料長編》，西泠印社出版社，2003 年版，第 103 頁。

[7] 陳振濂主編：《西泠印社百年史料長編》，西泠印社出版社，2003 年版，第 16 頁。

[8] 洪麗婭：《弘一法師致葉為銘信札》，西泠印社編，《西泠印社早期社員社史研究彙錄》，西泠印社出版社，2006 年版，第 368 頁。

[9] 署款「還琴」者，當為李叔同在浙一師的學生所作。「還琴」典故出自豐子愷所述，指的是李叔同每周教學生彈琴一次，然後讓學生各自回去練習，一周後檢查功課，即為「還琴」。此處書「還琴」，當指李叔同作詩詞示範後，學生回去進行創作，再將作品呈教。

印藏中的西泠印社社友　| 03

　　李叔同的印藏中，有八位西泠印社社友，分別為葉為銘款一方、王福庵一方、張惟栐一方、經亨頤五方、費硯一方、王世五方、胡然二方、俞遜款一方，以及李叔同的「文濤長壽」印，共計十八方。

　　據西泠印社社員何連海《李叔同自用印「文濤長壽」作者考》一文考證，李叔同的「文濤長壽」印為李叔同天津好友李澂（chéng）浠（xī）所作，西泠印社創始人葉為銘在接收印藏時補款。[1] 由於李澂浠與李叔同曾用名李成蹊音同，也有研究者認為是葉為銘根據名字通音造成的誤解，此仍應待考。

　　印藏的西泠印社早期社員中，張惟栐、經亨頤是文人官員和教育界的名流，都有深厚的文化功底和素養。張惟栐曾任杭縣知事兼勸學所代表，經亨頤是浙一師大名鼎鼎的校長。費硯乃吳昌碩入室弟子，是李叔同同齡知己，既同為西泠印社社員，也同為南社社員，還共同參與樂石社。王世和李叔同同齡，其父親王毓岱是南社著名詩人，父子二代均與李叔同交好。胡然也是書香世家，參與樂石社的活動。以上西泠印社早期社員，均為頗負盛名的篆刻家，如今存世的作品並不多，因李叔同的印藏得以播芳，實屬珍貴。

第一節 葉為銘

葉為銘（1867—1948），又名銘，字品三、盤新，號葉舟。徽州新安人，寄籍杭州。西泠印社創始人之一，與李叔同關係在前章節中已經有闡述，擅金石書畫，精金石考據之學，善篆隸，能鐫碑，治印宗法秦漢，融會浙派，風格平實安詳，樸茂厚重。著有《歙縣金石志》十四卷、《葉舟筆記》八冊、《七十回憶錄》，輯有《廣印人傳》《再續印人小傳》《二金蝶堂印譜》《鐵華庵印集》《逸園印輯》《遁庵遺跡》《松石廬印彙》等，並編輯《西泠印社三十周年紀念刊》。

葉為銘與李叔同一直交往密切，曾為樂石社刻「樂石社璽」。前述的十幀李叔同1912年至1923年致葉為銘書信，內容包含李叔同加入西泠印社、組織樂石社參觀、贈書、贈畫、出家介紹、為西泠印社寫《阿彌陀佛經》等。經葉為銘推薦，在虎跑寺大護法、西泠印社創始人之一丁輔之介紹下，李叔同於1916年冬在虎跑寺斷食，後於1918年農曆七月十三日披剃於虎跑寺。出家前，李叔同將九十四方印章贈給西泠印社。為此，葉為銘仿昔人「詩冢」「書藏」遺意，在孤山鴻雪徑的石壁上開鑿庋藏，外覆尺余見方的石碑，鐫陰文小篆印藏二字，六行隸書跋文記述了印藏的深意，「庶與湖山並永」。

葉為銘款的「一息尚存」朱文方印和後文第八節中的俞遜款的「李」朱文方印，是李叔同1918年戊午五月向西泠印社贈印後，葉為銘和俞遜二位作為印藏經辦人的補筆和記事，做印藏時補刻邊款，落款均註明「記」，治印者待考。為了查證「一息尚存」的印章出處，著者還曾請教香港林章松先生，林先生明確告知早年曾在某位大家的印譜中看到過，只可惜資料有限，未能進一步證實。

一息尚存

尺寸：2.4cm×2.4cm×6.2cm

作者：葉為銘製邊款

時間：1918 年（戊午）

邊款：未（叔）同書家所用之印，今藏印
　　　社。戊午五月葉舟記。

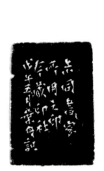

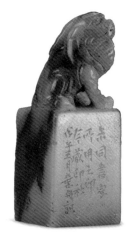

第二節　王禔

　　王禔（1880—1960），初名壽祺，字維季，號福庵，別署屈瓠、羅剎江民，70 歲後自號持默老人，室名麋硯齋、春住樓。浙江杭州人，後居上海。西泠印社創始人之一。

　　幼承家學，喜集印章，自稱「印傭」。家藏漢魏六朝金石文字搨片甚多，工書，凡鐘鼎籀隸無所不能。以篆刻名世，繼浙派薪傳，追溯秦漢，風格典雅蘊藉，秀麗飄逸，淳古厚重，用刀爽挺，精整透雅，史評為近世工穩印風代表大家，與吳昌碩比肩印壇。曾任民國政府中央印鑄局技正、故宮博物院鑒定委員。著有《福庵印存》《麋硯齋印存》二十卷、《麋硯齋作篆通假》等，晚年同秦康祥編有《西泠印社志稿》行世。

　　孤山閒泉邊的《壬子雅集題名》摩崖石刻載，1912 年壬子秋王福庵和平湖李息共同參加西泠印社的雅集，並同題名。

　　印藏中有一方 1913 年（癸丑）王福庵為李叔同刻的「息老人」印，頂款：「福盦刻，充哀公文房。癸丑五月。」

　　在西泠印社的文物藏品中，還有一件 20 世紀 60 年代王福庵家屬捐贈西泠印社的李叔同書法（見下圖），內容為李叔同錄清代文人洪亮吉（別號北江）文，鈐「廣平」白文、「息霜」朱文印，作品年代不確定，但根據印章內容可明確，此件書法為李叔同到杭州教書的初期或者更早時贈送王福庵的紀念。此書法中李叔同稱福庵社長，係與致葉為銘信中的葉舟社長一樣，二人均是西泠印社創始人，此處「社長」為「社中長老」之意。

李叔同錄洪亮吉文

息老人

尺寸：1.8cm×1.8cm×2.1cm

作者：王禔

時間：1913 年（癸丑）

頂款：福盦刻，充哀公文房。癸丑五月。

第三節　張惟楙

　　張惟楙（1872—1927），字韻蕉，亦作均蕉，號半農，亦號桐孫，別字碩風，仁和諸生。本姓湯，西厓先生後裔。幼以父命為姑氏後，少而好古，壯而篤學，詩畫鐵筆類其人品。娟秀樸戀，天趣盎然。曾手摹漢印數百鈕，精搨成譜。

　　西泠印社早期社員，曾任杭縣知事兼勸學所代表。根據《西泠印社志稿》《西泠印社三十周年紀念刊》記載，光緒三十一年（1905）十一月，早期西泠印社呈官府之文及官府批文《呈杭州府錢塘縣》記載：「具稟士紳丁仁、吳隱、張惟楙、汪厚昌、王壽祺、葉銘、唐源鄴、戴書齡等為組織西泠印社……仰肯憲恩准予立案。」西泠印社仰賢亭有張惟楙題聯：印成秦漢一家丁布衣歸乎斯文未墜，社鄰梅鶴二軒林處士去矣吾道豈孤。

　　張惟楙清末至民國初為教育界官員，存留作品極少，鮮為世知。根據孤山閒泉邊的《壬子雅集題名》摩崖石刻記載，1912年壬子秋張惟楙和平湖李息共同參加西泠印社的雅集，並同題名。「樂石」一印見於《樂石集》第三集。

樂石

尺寸：2.4cm×2.4cm×2.5cm

作者：張惟楙

時間：1915 年

邊款：有人此有社，有社此有石，有石此
有樂，石乎！社乎！其樂也睢盱。

頂款：樂石社鑒，均蕉張惟楙作。

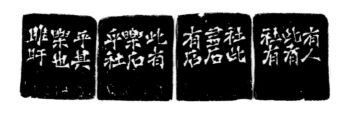

第四節　經亨頤

　　經亨頤（1877—1938），字子淵，號石禪，晚號頤淵，浙江上虞人。中國近代教育家、書畫家。西泠印社早期社員，南社社員。經亨頤1903年東渡日本，李叔同1905年留學日本，與陳師曾等在日本東京成為「藝術之交」。

　　經亨頤回國後擔任浙江省立第一師範學校校長，推行「智德體群美」的教育方針，提倡人格教育。1912年下半年李叔同應老友經亨頤邀請，到浙江省立第一師範學校擔任圖畫和音樂教員，至1918年出家，與經亨頤共事六年。李叔同到浙一師後，經亨頤為他提供了最優的教育條件，對李叔同的教學業績也十分滿意，稱「上人掌音樂、圖畫，教有特契」。

　　1912年經亨頤、李叔同參加西泠印社的壬子秋雅集，在孤山閒泉邊的《壬子雅集題名》摩崖石刻留下記載。由於同好篆刻，1914年李叔同、夏丏尊、周承德等教師及校長經亨頤與學生邱志貞、陳兼善等成立師生課余篆刻文藝團體「樂石社」，李叔同為第一任樂石社社長，經亨頤為第二任樂石社社長。

　　《樂石社社友小傳》曰其「作印有家學，書宗小爨」。李叔同辭職入山後，經亨頤惋惜不已，總「有耿耿不快之感」，1918年7月10日日記記載其「於訓辭表出李叔同入山之事，可敬而不可學，嗣後宜絕此風」。在「五四」運動時期，經亨頤鼓勵支持愛國運動，倡導「新文化運動」，浙一師成為江南「五四」新文化運動的中心，培養了大批有理想、有追求的學生。後在上虞白馬湖畔創辦春暉中學並擔任校長，蜚聲海內外，贏得「北有南開，南有春暉」的美譽。經亨頤和

夏丏尊等籌資為弘一法師在白馬湖邊蓋「晚晴山房」供其晚年居住。1929 年 10 月 22 日弘一法師五十壽辰之際，經亨頤專門請弘一到其舍長松山房做客「納齋」，邀請夏丏尊、劉質平等友生們，一起吃面為法師祝壽。

《西泠印社志稿》載，經亨頤「童時已能治印，三十年後技乃益進，喜用鈍刀，以取古法，小纂兼工篆隸，精鑒古，所藏書畫印石皆精品」，印參《三公山碑》《開母石闕》意趣，所作端莊清雅；畫從八大山人，書宗《爨寶子碑》，兼收並蓄，融會貫通，自成一家。曾說：「吾治印第一，畫第二，書與詩文又其次也。」潘天壽早年學習書法篆刻，多受經師指導。

經亨頤晚年居上海，創立「寒之友集社」，藉此研討詩書畫印，提倡民族正氣，抒發愛國熱情。著有《大松堂集爨聯》《頤淵印集》《頤淵書畫集》《頤淵詩集》《經亨頤作品選》等。1938 年 9 月 15 日病逝於上海。女兒經普椿為無產階級革命家、早期中國共產黨黨員、國民黨元老廖仲愷和何香凝之子廖承志先生之妻。

在印藏中，經亨頤的印章有五方，大多為李叔同到浙一師任教初期，顯示了兩人對篆刻的共同愛好和密切交誼。

李布衣

尺寸：4.2cm×4.2cm×8.2cm

作者：經亨頤

時間：1912 年（壬子）

邊款：壬子中秋後三日，子淵為李哀公刻。

原款：甲辰秋九月星州仿漢。

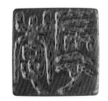

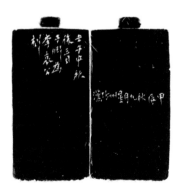
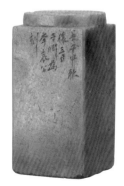

哀公

尺寸：2.5cm×1.3cm×3.1cm

作者：經亨頤

時間：1912 年（壬子）

邊款：子淵刻贈李哀公，壬子八月。

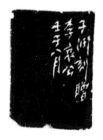

壙廬

尺寸：1.5cm×1.5cm×2.5cm

作者：經亨頤

時間：1912 年（壬子）

邊款：壬子八月子淵刻。

息霜

尺寸：2.1cm×2.1cm×3.8cm

作者：經亨頤

時間：1913 年（癸丑）

邊款：癸丑暮春，子淵刻贈卡（叔）同。

朩（叔）同

尺寸：1.3cm×1.3cm×3.6cm

作者：經亨頤

時間：不詳

邊款：朩（叔）同方家，子淵刻贈。

原款：乙酉立夏之月。

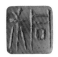

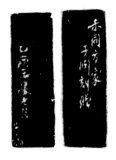
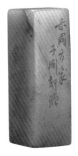

第五節　費硯

　　費硯（1880－1937），字見石，又字劍石，號龍丁，又號聾丁、鐵硯，別署畫隱龍丁、甕廬、商金秦石樓。中年後既拜佛祖，又信耶穌，自署佛耶居士。華亭（今上海松江）人。生於清光緒六年（1880），為庚辰龍年，因號龍丁，龍丁者龍之人也。因獲秦瓦當製古硯，上有原瓦當「維天降靈，延元萬年，天下康寧」十二字，極寶愛，故取名「硯」，字「見石」。光緒二十四年（1898）留學日本，習數理兼美術。

　　西泠印社早期社員、南社社員，李叔同好友，參與創建「樂石社」，參加《樂石集》編輯。吳昌碩入室弟子，居上海，參加「題襟館金石書畫會」和「古歡今雨社」。民國十三年（1924），吳昌碩親為其訂「甕廬書畫刻例」。

　　著有《甕廬叢稿》《甕廬印存》（又稱《佛耶居士印存》）、《春愁秋愁詞》。杭州西湖孤山後山石坊石柱對聯「以文會友，與古為徒」，為己未春末丁上左撰，佛耶居士龍丁書。

李叔同

尺寸：1.6cm×1.6cm×3.9cm

作者：費硯

時間：不詳

頂款：息翁屬，龍丁製於西泠。

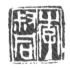

第六節 王世

　　王世（1880—1937），字匊昆、菊昆，又字禹航，余杭（今屬杭州余杭）人。西泠印社早期社員，樂石社社友，清末杭州詩人。南社社員王毓岱第四子。為人儒雅，精算術，能詩文，書法擅四體，楷書有晉唐人風尚，善畫，喜刻印，篆刻宗漢，結合泉幣、碑銘，結體奇崛寬博，富清剛暢達之筆意。1917 年撰《治印雜說》，分述印章之淵源、制度、格律、文字、刀法、款法等，所論不乏精闢之處，頗有影響。

李息之印

尺寸：2.8cm×2.8cm×6.9cm
作者：王世
時間：不詳
邊款：叔同社長先生正謬，王世作。

近黃昏室

尺寸：2.7cm×2.7cm×2.6cm

作者：王世

時間：不詳

邊款：卡（叔）同先生正，菊昆。

原頂款：持玉尺，佩金印，天上文星高莫並。

紫繽長兄正之，祖歡銘，庚辰春。

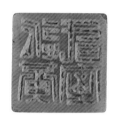

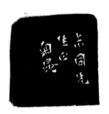

常與鴛鴦為侶

尺寸：4.8cm×2.9cm×5.5cm

作者：王世

時間：不詳

邊款：社中命以白石道人詞句「常與鴛
　　　（夗）鴦（央）為侶」鋟石，勉
　　　為走刀，雖醜態百出，亦不暇計
　　　及矣。匊慉。

息翁大利

尺寸：5.4cm×4.4cm×7.9cm

作者：王世

時間：不詳

邊款：菊昆刻于（於）印社。

叔同

尺寸：2.8cm×2.8cm×6.8cm

作者：王世

時間：1916 年（丙辰）

邊款：丙辰秌（秋）日菊昆。

第七節　胡然

　　胡然（1881—1943），原名乃堯，字卓哉，號印髯，亦號幻翁，又號可廬居士，錢塘（今浙江杭州）人。嗜古書畫，尤精治印，有《可廬印存》。胡然從子胡淦為西泠印社早期社員，從子胡希為早期贊助社員。

　　根據孤山閒泉邊的《壬子雅集題名》摩崖石刻記載，1912 年壬子秋胡然、胡希和平湖李息共同參加西泠印社的雅集，並同題名。

　　胡然「息翁」「但吹竽」兩方印章是為樂石社 1915 年 5 月 2 日（農曆三月十九）週日舉辦的春季大會而刻，「息翁」朱文印曾刊於樂石社社刊《樂石集》，「但吹竽」是胡然自謙「濫竽充數」於樂石社活動中之作。西泠印社 20 世紀 60 年代的老賬本曾將胡然印章登記為「季大會」，大約是因為句讀審讀引起的誤斷，西泠印社後期電子賬本已經更改，但一些重要印學典籍已經將此二方印章以「季大會」署名出版，如上海書畫出版社 1993 年 9 月出版的《中國印學年表（增補本）》（第162 頁），天津人民美術出版社 2013 年 3 月出版的《天地間：月明詩情影意錄》（第 252 頁）等，故此說明。

息翁

尺寸：2.1cm×2.1cm×5.3cm

作者：胡然

時間：1915年（乙卯）

邊款：樂石社皆（春）季大會刻，為
　　　卡（叔）同先生留作它日記念。
　　　印髯製，時乙卯三月十九日也。

但吹竽

尺寸：1.9cm×1.9cm×3.7cm

作者：胡然

時間：1915 年（乙卯）

邊款：印髯為樂石社春季大會作，
　　　時乙卯三月十九日也。

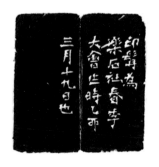

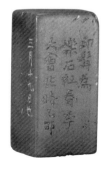

第八節　俞遜

俞遜，生卒不詳，《廣印人傳補遺》記載僅為八字：「俞遜，字廷輔，仁和人。」葉為銘弟子，西泠印社早期社員。1933 年葉為銘編撰的《西泠印社三十周年紀念刊》將其列入已故社員。能刻印，工鐫碑。西泠印社石刻多出俞遜手鐫：1905 年西泠印社立社後的首建建築仰賢亭內，嵌左右亭壁，分刻十六石的二十八印人畫像；阿彌陀經石幢題記；孤山吳昌碩撰書漢三老石室記、漢三老碑捐贈題名記碑。石刻上均明確記載俞遜為奏刀者。

在華嚴經塔下鍾以敬書西泠印社的摩崖石刻下面，為 1921 年吳昌碩書辛酉社員題名石刻，文載「辛酉花朝先一日，同人集飲於西泠印社」，俞遜在三十一名在座者石刻名單中。另據葉為銘所編輯的《五朝鐫刻墓誌碑銘石師姓氏錄》載，馬一浮書五百羅漢跋亦為俞遜刻字。

此方印章帶薄意雕刻，兩面邊款文字相同，從內容看應為俞遜補題邊款，記錄李叔同印藏一事，應是俞遜以葉為銘的弟子、西泠印社石師身份，參與在孤山鴻雪徑的石壁上開鑿庋藏，治印者不詳。

這方俞遜補題邊款印章，邊款「朿（叔）同先生名印今藏印社，永寶紀念。戊午五月，廷輔記」。從敘事口氣來看俞遜是以邊款記事，此款文字內容，他竟然在同一方印章上刻了兩遍，分列二面。此二方治印者似另有他人。

李

尺寸：3.1cm×1.7cm×7.4cm

作者：俞遜製邊款

時間：1918 年（戊午）

邊款：卡（叔）同先生名印今藏印社，永
　　　寶紀念。戊午五月，廷輔記。（兩面
　　　邊款文字相同）

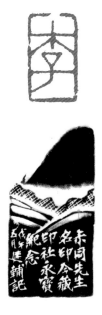

註釋

[1] 何連海：《李叔同自用印「文濤長壽」作者考》，西泠印社編《第六屆「孤
　　山印證」西泠印社國際印學峰會論文集》（上），西泠印社出版社 2020 年
　　版，第 21 頁。

印藏中的吳昌碩弟子

　　印藏中的徐新周、陳師曾、李苦李三人均列海派書畫領袖吳昌碩的門牆，以徐新周最年長，陳師曾名氣最大，三人均比李叔同年長，都是當時名噪一時的職業書畫家、篆刻家。此三人所作十三方印痕是李叔同與吳昌碩弟子們「甚得古歡」的雪泥鴻爪。

第一節　徐新周

　　徐新周（1853—1925），吳縣（今江蘇蘇州）人。字星州、星周、星舟、心周、星洲。齋堂為耦花盦、藕華盦、薠華盦、陶製廬。精篆刻，吳昌碩的入室弟子。

　　吳昌碩1873年離開家鄉安吉以後，一直在杭州、蘇州、上海等地遊歷、遊學、遊宦，鬻藝為生，尤其在蘇州生活時期，是其藝術發展成熟的關鍵階段。徐新周是江蘇吳縣人，幼年嗜好金石篆刻，孜孜不倦，後得見吳昌碩的作品，非常敬佩，於是投師吳昌碩門下。他僅比吳昌碩小九歲，在缶老的眾多弟子中跟隨吳昌碩最久，他們有相近的時代背景、相近的人際交往。徐新周作為大弟子，深得師法精髓，印風基本上也是極其相近，是吳門早期學生中的佼佼者。吳昌碩60歲左右時因肩周炎手臂無法抬起，篆刻時有徐新周代刀，對此吳昌碩

也毫不避諱，他曾在「楚鋖秦量之室」邊款中稱：「（龔）景張得楚鋖金、秦鞅量，希世珍也，囑俊卿刻印。時病臂未瘥，為篆石，乞星州為之。」1918 年輯《耦花盦印存》四冊，缶翁親為撰序。缶翁還於其畫像題詩讚：「美髯成獨步，美意得延年。語笑艱難狀，鴻蒙刻畫天。氣盈滄海外，坐合古梅邊。客有談時事，先生醉欲眠。」

徐新周行刀衝切皆施，雄勁蒼渾，印文合大小篆於一體，重書法意趣，神、形酷似缶廬。後在上海懸例鬻印，取值不昂，求者踵接。清末民初，達官貴人用印多為其手製。在日本影響很大，日本人士遊滬者，莫不挾其數印以歸，是以其印在東瀛廣為流傳。日本平凡社《書道全集》的《別卷》（篆刻卷）在清代篆刻家專題中專設一欄，對其評價很高。與廣東印人鄧爾雅有交誼，嘗為其製印數十方；嶺南畫派大師高劍父、高奇峰兄弟所用印，多出其所製；與書畫家蒲華、潘飛聲、張祖翼、楊守敬、黃賓虹、蔡守、丁輔之、葛書徵等友善，過從甚密。

印藏中，徐新周贈送李叔同的印章有六方，時間跨度為十三年之久，均為李叔同到杭州任師之前所製，可見二人在上海期間關係之密切。從印章的內容和落款時間可以看出，李叔同和徐新周相識在李叔同初到上海，在文社的筆會上初展才華之時，在許幻園的「城南草堂」，與任伯年共創「上海書畫公會」，就讀南洋公學經濟特科班，組織「滬學會」等階段，已經與徐新周唱酬來往，關係密切。

最早的一方「漱筒長壽」朱文印作於 1899 年己亥夏初的申江，為吳門的渾厚恣肆面貌。二方作於 1904 年秋的印章，「廣平」朱文印「模古泉法」，印章頂面為圓形古錢幣樣式，頗為古樸雅緻；「三郎沉醉打球回」白文印「模古陶器作此」，印面外框按古陶文範式，平正

雍容，「回」字的變化中呈現空靈和活潑，體現了徐新周的自我藝術風貌，

　　「回」字的恣意瀟灑也勾勒了「三郎」李叔同在上海「沉醉」的狀貌，這是他人生中最快樂、最美好的時光。還有三方印章作於李叔同日本留學回國後：「息霜」白文印刻於 1912 年壬子春仲，「息」朱文印刻於同年立夏後二日，時間相近。「李布衣」朱白間文印，邊款署「叔同先生教之」。徐新周年長李叔同二十七歲，如此自謙，一如其師吳昌碩的風範。他的六方印章展現了他在篆刻藝術上的深厚功力。徐新周最早的贈印時間是 1899 年，正處拜師吳昌碩的階段，因此李叔同與吳昌碩的相識時間雖然不確切，但印章背後極可能隱含着吳昌碩、李叔同、徐新周等寓居上海時期的交往故事。

　　蘇州圖書館藏蘇州金石學家汪克壎舊藏殘卷印譜一冊，該本封面有「壬子相月李叔同先生贈簃六藏本」題跋，左口有「第三卷」字樣，被蘇州圖書館命名為《徐星周等刻李叔同印集》，在十七方李叔同用印原搨中，有五方印藏中的徐新周印章。此譜也印證了徐新周的贈印時間在壬子相月即 1912 年 7 月之前，另印藏中的吳在印章邊款有提及徐新周的「李布衣」印作於壬子（1912）六月三十日前。

漱筒長壽

尺寸：4.1cm×4.1cm×11.4cm

作者：徐新周

時間：1899 年（己亥）

邊款：己亥夏初，星州作于（於）
申江。

廣平

尺寸：4.2cm×4.2cm×8.1cm

作者：徐新周

時間：1904年（甲辰）

邊款：星舟橅（模）古泉法，甲辰秋
　　　九月。

三郎沉醉打球回

尺寸：1.5cm×2.2cm×5.7cm

作者：徐新周

時間：1904 年（甲辰）

邊款：橅（模）古陶器作此，甲辰九月
星舟。

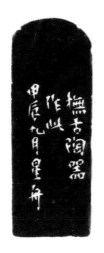

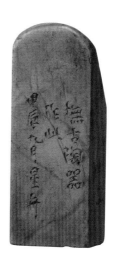

息霜

尺寸：3.2cm×3.2cm×10.0cm

作者：徐新周

時間：1912 年（壬子）

邊款：壬子春仲，星州仿漢。

息

尺寸：3.2cm×3.2cm×9.3cm

作者：徐新周

時間：1912 年（壬子）

邊款：壬子立夏後二日，吳門
　　　徐星州刻。

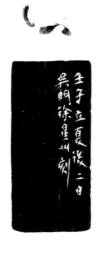

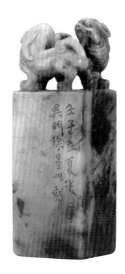

李布衣

尺寸：3.1cm×3.1cm×9.4cm

作者：徐新周

時間：1912 年 6 月 30 日前

邊款：叔同先生教之，古吳徐心周作。

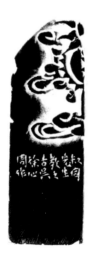

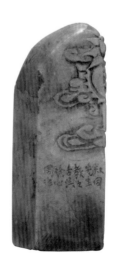

第二節　陳師曾

　　陳師曾（1876—1923），原名衡恪，字師曾，號朽道人、槐堂，晚年得安陽出土唐志石顏其齋，又稱安陽石室、唐石簃，因敬慕吳昌碩又稱染倉室。原籍江西義寧（今江西修水）。祖父陳寶箴曾為湖南巡撫；父陳三立，清進士，著名詩人，曾任吏部主事；弟陳寅恪為國學大師、歷史學家。

　　1899 年在路礦學堂就讀時與魯迅同學。1902 年東渡日本留學，1909 年回國，任江西教育司長，1910 年師從缶翁，後受南通張謇之邀，赴通州師範學校授博物課程，結識「翰墨林」主人李苦李，並通過李結識吳昌碩，常赴滬上向其請教，後至北京任編審員之職，兼任北京大學畫學研究會、北平美術專門學校、北京女子高等師範學校、北京高等師範學校教授。

　　陳師曾是中國近代美術教育的先行者、著名詩人、學者、美術家和書法篆刻家，被梁啟超稱為「中國現代美術第一人」，中國近現代「文人畫」的精神領袖。詩書畫印皆精通，著有《中國繪畫史》《文人畫之價值》《中國畫是進步的》等影響深遠的繪畫理論圖書，輯《染倉室印存》，是民國畫壇最負名望的風雲人物。

　　陳師曾與李叔同 1906 年結識於日本，他們都出身書香門第，陳師曾的祖父陳寶箴是洋務運動的積極推動者，父親陳三立是「維新四公子」之一，後又從其岳父、南通名儒、著名文字學家、書法家范肯堂學漢隸、魏碑及行楷。先天的革新開明家庭氛圍，加上聰穎天賦和詩詞書畫印諸藝功底，使他和李叔同成為志趣相投的莫逆之交。他們除了彼此探討對詩詞、繪畫、書法、篆刻的認識與見解，在藝術

觀上也相一致，因為志趣相投，成為莫逆之交。陳師曾在《文人畫之價值》中提出：「文人畫之要素，第一人品，第二學問，第三才情，第四思想。具此四者，乃能完善。蓋藝術之為物，以人感人，以精神相應者也。有此感想，有此精神，然後能感人而能自感也。」其觀點與李叔同的「先器識而後文藝」，「應使文藝以人傳，不可人以文藝傳」，言殊意同。回國之後二人仍多聯繫，李叔同供職上海《太平洋畫報》美編時，曾邀請陳師曾訪滬，及時報道他訪問文美會的消息，多次刊載陳師曾的畫作及大幅照片，1911 年為陳師曾作小傳，陳師曾也刻印相贈。1918 年秋，李叔同在杭州出家為僧前，將十多種民間工藝品贈給知交陳師曾留作紀念，這些中、日兩國的民間藝術品，有泥馬、竹龍、廣東泥鴨、無錫大阿福（泥娃娃）、布老虎、日本的泥偶人和維納斯石膏像等，李叔同十分喜愛故藏之。陳師曾於次年將這些贈物畫成一條幅，題為《息齋玩具圖》，掛於自己的室內，以誌友情。

　　陳師曾的五方印章均未註明刻製時間，但從李叔同使用各名號的時間推斷，「朱（叔）子」「前世畫師」「李布衣」「李息之印」四方印章大致作於李叔同到杭州之前，其中「李布衣」印章在蘇州圖書館的殘卷印譜中有收錄，在印藏的吳在印章邊款中也有提及，毫無疑問作於 1912 年李叔同去杭州之前。「息翁晚年之作」大致作於李叔同占卜後的 1915 年。陳師曾篆刻得吳昌碩鈍刀入石之妙，以染倉室自顏其齋，可見吳師對陳師曾影響至深。

　　陳師曾 1923 年英年早逝，1925 年 10 月安葬於杭州牌坊山，墓誌並蓋由參與印藏碑刻的西泠印社社員、石師俞遜所刻。

未（叔）子

尺寸：1.3cm×1.3cm×4.4cm

作者：陳師曾

時間：不詳

邊款：仿秦銀印為未（叔）同兄作，

師曾。

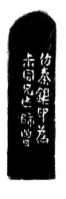

前世畫師

尺寸：3.1cm×3.1cm×9.5cm

作者：陳師曾

時間：不詳

邊款：叔同畫家正，朽道人作。

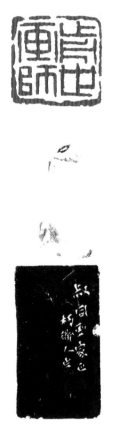

李布衣

尺寸：3.0cm×2.9cm×6.8cm
作者：陳師曾
時間：1912 年 6 月 30 日前
邊款：陈（陳）師曾。

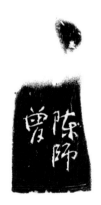
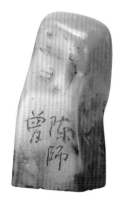

李息之印

尺寸：3.1cm×3.2cm×10.2cm
作者：陳師曾
時間：不詳
邊款：陈（陳）師曾。

息翁晚年之作

尺寸：4.6cm×4.6cm×10.2cm

作者：陳師曾

時間：不詳

邊款：師曾為末（叔）同刻。

第三節　李苦李

　　李苦李（1877—1929），名禎，字筱湖、曉芙，號西園客，別號苦李，以號行。原籍浙江紹興，生於江西南昌。其父鏡湖公，曾從趙之謙遊，時而染翰操刀。幼受熏陶，曾供職於南通翰墨林書局，書畫印皆能。拜師吳昌碩，藝術風格深受缶老影響。吳昌碩曾為其書畫、篆刻題跋和作啟介紹。李頗受缶翁期許，輯有《苦李印集》。

　　李苦李的二方印章，「李息息霜」朱文印刻於壬子（1912）六月，另一方「息印」白文印，雖沒有註明時間，但是根據李叔同使用字號的時間點分析，也應為 1912 年六月前。李叔同與李苦李的交集主要來自與陳師曾、吳昌碩的關係。李苦李 1904 年應同鄉藝友諸貞壯之邀到南通翰墨林書局任職，不久諸貞壯離職，書局經理一職由李苦李接任，李苦李不斷拓展業務，把書局辦得有聲有色，所用印刷設備精良，所印書報種類繁多，聲名遠播。陳師曾是南通名士范肯堂女婿，1909 年由日本回國後不久受愛國實業家、教育家張謇邀請到新式學堂南通師範學校任教，常至翰墨林書局與李苦李相晤，論藝談心，互相師法，親若手足。李苦李的書畫印幼受其父熏陶，他由吳昌碩好友諸貞壯介紹結識吳昌碩，後拜師。李苦李為人敦厚樸實，坦誠謙和，但家庭人口多，負擔大。他雖然工作很突出，但沒有向南通翰墨林書局主事者提請要求提薪，因此長期處於困窘的境地，只得以書畫的潤筆來稍作補助。這一境況被吳昌碩知道後，曾邀他赴滬，並為他謀得一薪水高、聲名顯之職，可他卻篤於舊誼，不忍離開南通。西泠印社社員丁吉甫（1907—1984）早年篆刻問業於李苦李，西泠印社副社長王個簃（1897—1988）早年也是由李苦李引領介紹，拜吳昌碩為師的。可見李苦李誠摯、熱心之為人，印藏中的二方印章，也可見其與缶翁一脈相承的藝術面貌。

李息息霜

尺寸：3.1cm×3.1cm×10.3cm

作者：李苦李

時間：1912年（壬子）

邊款：壬子六月為息霜先生刻，苦李。

息印

尺寸：1.6cm×1.5cm×3.3cm

作者：李苦李

時間：不詳

邊款：苦李為尗（叔）同刻。

頂款：息印。

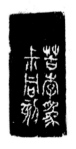
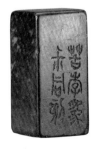

印藏中的教育界同好　　　|05

　　清末，經歷了中日甲午戰爭後，國人痛定思變，維新、改革的呼聲一浪高過一浪，在「三千年來未有之變局」中，洋務運動、戊戌變法衝擊着中國的社會制度、價值體系、道德觀念，李叔同少年時生活的天津，就得新思想、新文明的風氣之先。

　　李叔同在參加縣學考試時以《論廢八股興學論》一文，提出廢除八股，「將文教於以修，則武教亦於以備」；在另一篇《行己有恥使於四方不辱君命論》中，意氣昂揚地針砭那些「抱八股韻，謂極宇宙之文」的無恥之流「飽食無事，趨衙聽鼓」的官僚作風；在《乾始能以美利利天下論》中詳論興礦強國之策，從中可以看到李叔同在接受新式教育之前的思想雛形，他和那個時代走在最前列的知識分子一樣，積極做時代進步的推動者。

　　1901 年，李叔同考入由蔡元培為總教習的南洋公學新式學堂。新學堂以經世致用為主導，教授數學、歷史、化學等新課程，拋棄了原來舊私塾的八股文，傳播西方先進的思想。教書不僅是育人，還在於培養有革新精神的知識分子階層，蔡元培的教育思想對李叔同的世界觀、藝事交往起到了直接的影響。

　　印藏中的李叔同教育界好友們大多也是憂世感時，有濟世情懷。正如弘一法師詩：「我到為植種，我行花未開。豈無佳色在？留待後人來。」他們認為藝術教育應該作為師範教育的重要組成部分，

繪畫可以加強製造業的設計，音樂具有凝聚民族精神的重要作用。他們倡導教育救國，以教育改造社會風氣，宣傳平民教育思想，投身平民教育和女學教育，宣揚民主思想，是那個時代具有革命精神的先鋒者。

第一節　戈朋雲

印藏中最早見於使用的，是戈朋雲所作「當湖惜霜」印，鈐蓋於天津博物館藏李叔同 1899 年蘇體行書《王次回和孝儀看燈詞》。

戈朋雲（1867—1927），名戈忠，字鵬雲，一字朋雲，以字行，別字伯虎，別署恆壽堂弋。父親戈鯤化（1836—1881）為哈佛大學第一位中國籍教授，母親戈葉氏係滿族。安徽休寧人，出生於浙江省寧波府鄞縣天封橋莫子喜東巷人壽堂。

戈朋雲的父親戈鯤化是近現代中國對外文化交流的先驅，哈佛大學第一位中國籍教授，他在美國展示了一個熱愛自己祖國的知識分子「威武不能屈」的精神，讓人們見識了一個來自東方傳統文化、講東方語言的教師的風采，以東方式的從容和個人尊嚴贏得了異國人民的尊敬，為自己和自己的國家、民族贏得了聲譽。

戈朋雲 1874 年就讀於英國聖公會所辦寧波義塾，1879 年隨父赴美，青少年時期在哈佛了解西方文化，受過很好的西學教育。1881 年其父去世以後，回國入讀上海教會學校中西書院，1883 年留學哈佛大學近十年，1891—1892 年間回國，曾在京師大學堂任英文副教習，1899 年在上海創辦中英學社，教授英文，主要在上海、南

京等地生活。民國初年在上海，無論是民眾集會，還是學校與機關活動，每每活躍着他的身影和極富特色的演說，就演說數量、社會反響而言，無出戈朋雲之右者。他創辦上海公忠演說會，制定《上海公忠演說會規則》三十二條，是近代中國第一部關於公開演說的規則，洋溢着愛國、民主、自由、平等的文化思想。他的演講感情真摯充沛，語言尖銳犀利，積極參與拒俄、抵制美貨、收回利權、禁煙、國貨運動等反對侵略、維護國家民族利益的社會抗爭，又為辛亥革命、反對袁世凱獨裁專制等民主革命鬥爭發聲吶喊，是清末民初最受大眾歡迎的講演家之一。1909 年，在南京發起成立家庭教育研究會。1914 年撰寫《家庭教育必要》，凡十六章，系統地闡述了關於家庭教育問題的見解，認為教育由三個部分組成，即家庭教育、學校教育和社會教育，其中家庭教育應該列為第一位。書中所論家長應當為子女樹立榜樣與自戒之處，兒童應當具備之美德，處處體現自立、自主、民主等文化特點。他不但有口才，還擅書法，工於韻語，1912 年加入上海文藝團體希社，與書畫文學界人士來往較多。

戈朋雲經天津赴京師大學堂就職時，曾得到李叔同族人的周全照顧，特為李叔同篆刻此方「當湖惜霜」相贈，以示感謝。現存天津博物館的李叔同 1899 年從上海給天津的管家徐耀庭信函，以及 1899 年作的橫幅行書《王次回和孝儀看燈詞》中，鈐有此方印章。該印邊款僅三字，兩字排右，一字排左，筆意瀟灑流暢。1965 年西泠印社賬冊登記時誤識為「戈明雲」，並引用到各種出版物。在本次寫作的考證中，通過對民國演講家戈朋雲書法作品等的簽名書寫習慣及筆跡進行比對，以及參考上海辭書出版社 2018 年出版的戈鯤化、戈朋雲

著，戈鍾偉編《鯤鵬集》得以確認，讓我們認識到印藏中「隱藏」着的在浙江乃至中國對外文化交流史上佔領先地位的戈鯤化、戈朋雲父子及其家族。

　　據《鯤鵬集》中戈氏家族長輩口述，1899 年李叔同在上海與許幻園、袁希濂等結為金蘭，號為「天涯五友」，並在周炳城、袁希濂的幫助下，找到李氏族人在天津時結識的好友戈朋雲，在中英學社補習半年多英語。戈朋雲還多次在李叔同參加的上海滬學會發表演講。

當湖惜霜

尺寸：2.0cm×2.0cm×4.7cm

作者：戈朋雲

時間：不詳

邊款：戈朋雲。

第二節　丁二仲

　　丁二仲（1868—1935），原名尚庚，近代篆刻家。祖籍浙江紹興，生於河北通州，少即奮發讀書治印，曾隨民間藝人學畫鼻煙壺，原在北京以畫鼻煙壺出名，八國聯軍侵佔北京時父兄皆在抗擊中殉國，戰亂中他侍母南下金陵寄居，另謀出路，定居南京。

　　江南的南京並不時興鼻煙壺，文人書畫印更有市場，丁二仲改以書畫篆印為生，兼刻扇骨，刻苦淬勵，以求藝進，上溯秦漢，下追明清，於漢印之渾穆端莊感悟尤深。擅以切刀仿漢印，常結大篆書體，錯落有致，蒼莽淋漓。清末民初正是明清流派印風盛行的時期，其時印人往往取法明清諸家或師承師門印風，但丁二仲似乎在篆刻上沒有什麼師承，他的印風取法上古和秦漢時期鐘鼎器銘、封泥、爛銅印等，其粗頭亂服、一任破碎的寫意印風，被認為取貌吳昌碩，印名漸噪大江南北，求印者絡繹不絕，著名篆刻大師鄧散木曾撰《齊白石與丁二仲》一文，自謂一生最佩服之印人有四，除吳缶翁、趙古泥外，乃齊、丁二家，認為二仲與齊白石是「一時瑜亮，各有千秋」。丁二仲一生刻印二萬多方，足見其勤奮。

　　丁二仲亦善繪事，擅長花卉，初宗白陽與虛谷，後師吳昌碩，筆法高古，氣韻取勝。書法善篆隸，篆書喜《散氏盤》，隸宗《華山碑》，竭盡橫斜險傾之能事，頗有氣概。印作《賓園印譜》八卷行世，輯《潞河丁二仲印存》。次子亦善刻印。

　　印藏中的三方丁二仲印章，「管領湖山」朱文印仿漢，「丙辰息翁歸寂之年」白文印仿秦璽，均作於 1916 年春，頗有斑駁感和滄桑感，為粗頭亂服之相；「放浪」朱文印未明時間，也呈雄健古樸之勢。

此三方印章均為大尺寸，石材相同。

　　1915 年，李叔同南洋公學的同學江謙時任國立南京高等師範學校校長，他聘請當時在浙江省立第一師範學校任教的李叔同任該校音樂主任、美術教習顧問，教授圖畫、音樂課程。李叔同推辭不過，只能在杭州和南京二地同時任職。李叔同在南京除了美術和音樂的教學外，還撰寫了《西洋美術史》《歐洲文學之概觀》《石膏模型用法》《水彩畫法說略》《圖畫修得法》等專著，編寫了《國學唱歌集》，將國學以音樂的方式進行普及教育，還創作了南京高等師範學校校歌（現為南京大學校歌）。校歌由江謙校長填詞、李叔同作曲。李叔同在南京高等師範學校任教兩年，其間組織「寧社」，藉佛寺陳列古書、字畫，弘揚書法、繪畫藝術，還在莫愁湖等地多次舉辦雅集活動。「寧社」雅集[1]不僅有金石書畫活動，亦有古琴彈奏與欣賞活動。和樂石社不同的是，「寧社」無社員名單和作品集存世，除了當時南京高等師範學校的教師蕭俊賢以外，其他成員均不明。丁二仲當時是否在「寧社」，其活動情況也無從查考。但是丁二仲所作三方印章可說明，在李叔同組織「寧社」時，他們已經有交集，彼時丁二仲在南京高等師範學校擔任音樂教師，教授琴藝。

　　著名教育家、書法篆刻家陸維釗先生也回憶，丁二仲課余為諸生指導琴藝，學生中有慕其印亦叩以篆刻者。陸維釗拜其為印、琴兩道之老師，認為二仲之於藝，可謂博矣。二十四年以後，1939 年李叔同六十壽辰，南京高等師範學校原校長江謙先生難忘故人，作《壽弘一大師六十周甲》，詩云：「雞鳴山下讀書堂，廿載金陵夢未忘。寧社忝嚐蔬筍味，當年已接佛陀光。」寧社時光，美哉！

管領湖山

尺寸：4.7cm×4.6cm×9.4cm

作者：丁二仲

時間：1916 年（丙辰）

邊款：丙辰春二月，丁二仲仿漢。

丙辰息翁歸寂之年

尺寸：4.6cm×4.7cm×9.5cm

作者：丁二仲

時間：1916 年（丙辰）

邊款：二仲仿秦鉥（璽），時在丙
　　　辰春。

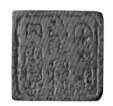

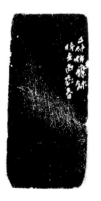

放浪

尺寸：4.8cm×2.8cm×9.5cm

作者：丁二仲

時間：不詳

邊款：潞河二仲橅（模）古。

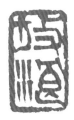

第三節　吳在

　　吳在，生卒不詳，字公之，金山（今屬上海）人。諸生，清末海上名家。《中國美術家人名大辭典》載：宿好摹印，得秦、漢骨氣。書似李邕，尤工香奩詩，著詩集若干卷。國文名教師，在同邑吳馨 1902 年設立的上海務本女塾擔任教員。1912 年 6 月與湖州旅滬公學校長凌銘之（祖壽），教育家、姪女吳若安等共同創辦南洋女子師範學校，後在江蘇省立第二師範學校任教。曾遊學日本，信仰共產主義，著有《宥言》一冊八篇。以維新思想開風氣之先，常在《民立報》《民權報》上發表文章。創女子文藝專修社於滬西，喜授周秦古子，兼講詩文名著，喜治佛學。

　　吳在與李叔同的好友、城東女學校長楊白民是上海金山同鄉，一直在上海從事女學教育，積極倡導「興辦女學圖自強」，素好並擅長文藝，他與李叔同的交往離不開楊白民的關聯。他先在上海務本女塾擔任教員，1912 年 6 月參與創辦南洋女子師範學校。他的二方贈印均刻於 1912 年壬子六月。「李息」白文印邊款：「吳在應李息命，壬子六月。」「李布衣」白文印邊款：「朱（叔）同命吳在刻，壬子六月三十日。朱（叔）同以徐星舟、陳師曾所刻李布衣三字印見际（視），且出此石屬刻，余率應之，愧涂（塗）陳多矣，在記。」可見二方印章均是吳在應李叔同之請而刻，且邊款中所稱徐星舟、陳師曾所刻「李布衣」均同入印藏，形成互為印證的時間、人物關係。李叔同出示當時的篆刻名家徐新周、陳師曾的印章，請吳在刻印，並提供印石，隱含對吳在的鼓勵。吳在是國文名教師，授周秦古子，兼講詩文名著，二方印章可見其得秦、漢骨氣功力。

李息

尺寸：3.3cm×3.3cm×5.6cm

作者：吳在

時間：1912 年（壬子）

邊款：吳在應李息命，壬子六月。

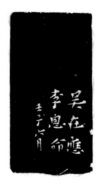
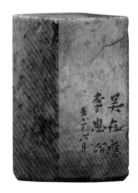

李布衣

尺寸：3.2cm×3.2 cm×9.4cm

作者：吳在

時間：1912 年（壬子）

邊款：耑（叔）同命吳在刻，壬子六月三十日。
　　　耑（叔）同以徐星舟、陳師曾所刻李布
　　　衣三字印見眎（視），且出此石屬刻，
　　　余率應之，愧涂（塗）陳多矣，在記。

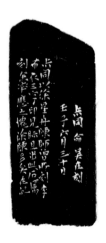

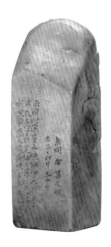

第四節　錢厚貽

　　錢厚貽（1876—1932），浙江平湖人，字鴻賓，一作鴻炳，又號紅冰、頑石、原永，又署頑石生，詩人，李叔同的南社社友。一生教書、結社，性嗜杯中物，飲酒半醉，興致勃發，往往提筆作詩，頃刻即成。1898 年在平湖發起成立詩社「月橋吟社」，名噪一時，成員皆一時名士，相與唱和，意興勃發，不知人世間有老病憂悲苦惱事。未幾而死亡相繼，風流雲散。著《嬰寧詩抄》，其他著作見《南社叢刊》。

　　印藏中有五方落款「頑石生」的印章，數量之多隱示了其與李叔同的密切關係，富有個性的落款名隱藏了作者的真實名字。由於印章數量和有的樂石社學子大致相當，「頑石生」一度被猜測為樂石社學子。經查考，「頑石生」實為李叔同的南社社友錢厚貽，這位平湖才子在嘉興月橋浜月橋小學任教，一生教書、結社，桃李成蹊，行腳遍及江浙滬，是南社的著名詩人。這五方印章中僅有一方「李」字印邊款註明治印時間為壬子（1912）十月，字體結構莊嚴、古雅，邊款為：「子淵為李布衣刻爨寶子碑字，時壬子十月。頑石生刻。」大致是經亨頤或者篆寫了「李」字，邊款為頑石生所作。經亨頤亦為南社社員，且書宗《爨寶子碑》，兼工篆隸，此「李」字體現了經亨頤的書法藝術風格。另，本印所作之時，李叔同已經在浙一師任職。其他四方印章，從「息」「管領湖山」「息翁晚年之作」「生謚哀公」等內容看，應為浙一師任職期間贈印。

　　目前可見錢厚貽與李叔同的交集有：1916 年 9 月 24 日，南社在上海愚園舉行第十五次雅集並改選南社主任，李叔同、錢厚貽等共三十四人出席；1917 年 7 月 20 日，錢厚貽作為平湖縣教育會推定代表，參加在浙江省立第一師範學校舉行的全浙教育會聯合會。

息翁晚年之作

尺寸：2.7cm×2.7cm×9.1cm

作者：錢厚貽

時間：不詳

邊款：頑石生作。

管領湖山

尺寸：2.9cm×2.9cm×5.3cm

作者：錢厚貽

時間：不詳

邊款：頑石生。

生諡哀公

尺寸：2.7cm×2.7cm×9.4cm
作者：錢厚貽
時間：不詳
邊款：頑石生作。

息

尺寸：1.7cm×1.8cm×2.3cm

作者：錢厚貽

時間：1912 年 7 月前

邊款：頑石生作。

李

尺寸：4.7cm×3.3cm×2.8cm

作者：錢厚貽

時間：1912 年（壬子）

邊款：子淵為李布衣刻爨寶子碑字，
　　　時壬子十月。頑石生刻。

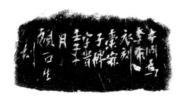

第五節　王道遠

王道遠（1892—1965），字履齋，號友石，別署羅峰山人。山東招遠大秦家鎮原家村人。李叔同好友陳師曾得意門生。擅長花鳥畫，受陳師曾、吳昌碩影響較深，風格渾厚雄健。

王道遠自幼酷愛繪畫藝術，1916 年中學畢業後，以學業優良由山東省保送到北京高等師範（北京師範大學前身）手工圖畫專修科學習，此間，他成為著名畫家陳師曾的入室弟子。王道遠在陳師曾的教授下，受益匪淺，繪畫藝術大有長進。陳師曾給王道遠的畫室題「我師造化」四字，稱讚他的畫富於寫實精神。王道遠還兼師齊白石，多次與白石老人合作，白石老人對他「師法造化」的創造方法給予了充分肯定，曾為其題詞：「余見友石兄畫荷得其真趣，友石自言遊山東時嘗為花寫其照，余亦常為之，故能知之也。」

王道遠 1947 年加入中國共產黨，是一名忠誠戰士，抗戰時期，以畫筆為武器宣傳抗日救國，支持保護進步學生。解放戰爭時期，在黨的領導下參與「人民教育聯盟」的組建工作，為和平解放北平做出貢獻。

他一生大部分時間從事教育事業，曾任山東歷城師範及中學教師、北京師大女附中總務主任、北京山東中學理事。王道遠 1949 年後，他致力中國畫的創造和研究工作，1956 年參與北京畫院的籌建，後出任北京畫院黨組成員、院委和畫師。王道遠曾多次在京津等地舉辦個人畫展，先後編繪過《友石畫集》《花鳥畫鑒》《槐堂畫語錄》《我師造化室畫存》等畫論、畫集。鄧拓曾在《美術》雜誌上發表文章，對王道遠的繪畫藝術給予高度評價。他從事美術教育工作多年，

培養了許多人才，是一位德藝雙馨的藝術家。第二屆「中國美術獎‧終身成就獎」獲得者、天津市美術家協會名譽主席、天津美術學院終身教授、西泠印社理事孫其峰為王道遠外甥，從小跟隨其學畫，著名畫家楊秀珍、潘絜茲等也是他的學生。

　　友石與李叔同的緣分應來自陳師曾，故在印藏好友中，屬於年輕輩。印藏中的這方扁平鼻鈕壽山石印，印面是「李息」白文，兩面邊款，一面「友石自作」，另一面「友石刻」，當是友石將這方已刻「友石自作」邊款的自用印磨去印面後，為李叔同所製的姓名印，故又留邊款「友石刻」，為漢印風格，渾厚雄健，為他 25 歲左右的作品。

李息

尺寸：1.9cm×1.9cm×1.4cm

作者：王道遠

時間：不詳

邊款：友石自作。友石刻。

註釋

[1] 陳敘良：《被遺忘的畫壇宗匠——湖南省博物館藏蕭俊賢書畫及相關問題研究》，岳麓書社，2018 年版，第 222 頁。

第一節　姚紹臣

　　姚紹臣為李叔同在天津私塾的同窗好友，因通假名，實為姚召臣，本名姚彤誥（1880－1913），字召臣，別號彝侯。出生在天津詩書世家、「八大鹽商」之一的富商「鼓樓東姚家」，天津鹽商姚學源之次子，大排行行八，姚學源長女姚氏為李叔同二哥李桐岡繼室，故姚紹臣是李叔同二哥李桐岡的舅爺。

　　1896 年下半年，17 歲的李叔同請人教算學、洋文的同時，由二嫂引薦進入姚氏家館學習，與同歲的姚紹臣（以下統稱姚彤誥）、李石曾等親友同窗，共同師從津門名士趙幼梅學習詩詞文章，從鄉賢唐靜巖先生研究金石書畫篆刻，「三龍」相處，意氣相投，過從甚密，共同研究金石、書畫。

　　姚彤誥敏而好學，寫作、書畫、治印、刻瓷無不精通。刻瓷無師自通，能在各式小品、文玩、瓷器上刻出山水人物，花鳥蟲獸，佈局新穎，刀法流暢，使人愛不釋手，堪稱絕技。時天津已有西風東漸，李叔同、姚彤誥、李石曾等少年同學對新事物抱有好奇心和探求心，肯於學習接受，不斷拓展自己的才藝和視野。姚彤誥和李叔同一樣，多才多藝，思想開放。他曾在家購買一架德國鋼琴，請音樂教師每日下午教學演奏兩小時，很快就能識五線譜，又購置了攝影機、台

球用具，學會了攝影、打台球。他還購置法商勝家公司推銷的縫紉機一部，勸說其夫人劉氏報名參加該公司在東馬路附近設的縫紉傳習所，學習了一個月，取得結業證書，成為該所第一班畢業生。

　　姚李之間的交往主要在天津時期，目前見記載李叔同到南方定居後與姚彤誥的見面是，1901 年李叔同回天津探親時，因八國聯軍入侵，寄住在鼓樓東姚家，與二哥的內兄姚品侯、姚彤誥促膝交談。姚彤誥 1913 年英年早逝，留世作品極少。想必李叔同撫此，也是追憶少年，感懷故地，緬懷故人吧。

李朩（叔）同

尺寸：2.1cm×2.0cm×4.4cm

作者：姚彤誥

時間：不詳

邊款：姚紹臣。

第二節　于宗慶

　　于宗慶（1873—1957），又名于碩，早年名宗慶，字嘯軒，別字嘯仙。清同治十二年（1873）生於文道昌盛的江蘇揚州江都塘頭村望族于家，是明代名臣于謙後裔。清裘毓麟著《清代軼聞》云：「塘頭十五世裔孫于宗慶，為于謙十九代裔孫。」于宗慶以于碩、嘯軒、嘯仙等名聞達於世，在民國的象牙微刻微雕界獨樹一幟，被譽為「當世第一單刀淺刻大師」。

　　宣統二年（1910）任安徽蒙城知縣，修城垣、剿匪安境、籌賑，抗徵，在任時因水災賑濟災民近三十萬人，有「愛民如子」的口碑。清王朝覆滅後，遠離官場和政治，棄官鬻藝，以一身微刻絕技遊藝於上海、北京、天津等地。

　　于宗慶由於自幼受其舅父李氏家族中精通刻瓷、刻竹技藝者的影響和熏陶，師從當地書畫名家邱元甫，其書法效法「二王」，兼修歐、顏、柳、蘇，尤擅蘇體；山水宗「四王」，仕女、人物事吳門唐寅，尤以象牙微刻名世，報紙時評其「以方寸之牙，刻萬餘字，真乃鬼斧神工」。其鐫刻細如毫髮，能以方寸之牙刻萬餘字，且竹、木、牙、角兼而用之，將淺刻藝術發展到一個前所未有的境界，成為清代晚期能書、善畫、精刻，造詣深厚的全能雕刻家、一代微刻藝術大師，在國際上屢獲殊榮，享有極高聲譽。1914 年，其象牙扇骨作品在日本東京大正博覽會上獲獎；1915 年，在美國舊金山舉辦的巴拿馬太平洋萬國博覽會上，其象牙微刻插屏作品《赤壁夜遊圖》榮膺金獎。湯用彬等人編寫的《舊都文物略》稱其「當世第一單刀淺刻大師」。對我國微雕藝術的傳承與發展，做出了卓越貢獻，產生了深遠

的影響。近代文獻、著錄中不乏對于宗慶的記載和述評。

　　江都于宗慶的「惜霜」白文印製於 1899 年，印章邊款「光緒己亥冬十月，江都于宗慶」有明確記錄。這一年，于宗慶 27 歲，李叔同 20 歲，剛舉家到上海不久。兩位年輕人，一個在揚州，一個在上海，彼此都在致力於科舉功名，因何機緣相識，目前查考未得。

　　蘇州圖書館的壬子相月李叔同先生贈簹六藏本《徐星周等刻李叔同印集》有此方「惜霜」收錄，可見李叔同對此印章的重視。于宗慶也和李叔同一般，是一位「做什麼都做到極致」的人。

 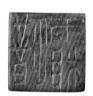

惜霜

尺寸：2.6cm×2.6cm×7.7cm

作者：于宗慶

時間：1899 年（己亥）

邊款：光緒己亥冬十月，江都于宗慶。

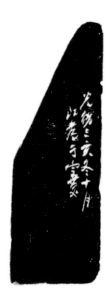

印藏中的樂石社社友　｜07

印藏中數量最多的是樂石社社友的印章。浙一師教師夏丏尊和十二名學生社友有四十七方印章，正好為印藏數量的一半。其中夏丏尊三方，邱志貞十八方，陳兼善八方，徐葆瑒七方，戚純文三方，朱毓魁二方，陳偉二方，毛自明一方，樓啟鴻一方，杜振瀛、徐志行、吳薦誼、關仁本等十人合刻一方，另有陳兼善等五人合刻一方。

1914 年下半年，在校長經亨頤，教師李叔同、夏丏尊、堵福詵、周承德等支持下，學生邱志貞等發起成立專事金石篆刻研究的文藝社團，取「吉金樂石」之意，定名樂石社，李叔同擔任首任社長，邱志貞任書記。樂石社主要活動時間為五年左右，二十八名成員中，既有浙一師老師，也有西泠印社社友及南社社友，主要成員是十五名浙一師學生。樂石社定期雅集，集體去西泠印社參觀展覽，編印社刊《樂石集》。李叔同不僅寫了《樂石社社友小傳》，還留下題為《樂石社記》的傳世紀文：

　　粵若稽古先聖，繼天有作。創造六書，以給世用。後賢踵事，附庸藝林。金石刻劃，實祖繆篆。上起秦漢，下逮珠申。彬彬鬱鬱，垂二千年。可謂盛已。世衰道微，士不悅學。一技之末，假手隸夷。獸蹄鳥跡，觸目累累。破觚為圓，用夷變夏。典型淪喪，殆無識焉。

　　不佞無似，少耽痂癖。結習所存，古歡未墜。曩以人事，羈跡武林，濫竽師校。同學邱子，年少英發。既耽染翰，尤嗜印文。校秦量漢，篤志愛古。遂約同人，集為茲社。樹之風聲，顏以樂石。切磋商兌，初限校友。繼乃張皇，他山取益。志道既合，聲氣遂孚。自冬徂春，規模浸備。復假彼故宮，為我社址。而西泠印社諸子，�60舟先進。勿棄葑菲，左提右挈。樂觀厥成，滋可感也。

　　不佞昧道惛學，文質靡底。前魚老馬，尸位經年。伏念雕蟲篆刻，壯夫不為。而雅廢夷侵，賢者所恥。值猖狂頹靡之秋，結枯槁寂寞之侶。足音空谷，幽草寒瓊。縱未敢自附於國粹之林，倘亦賢乎博弈云爾。爰陳梗概，備觀覽焉。乙卯六月，李息翁記。

　　李叔同對樂石社傾注了極大的心血，1914 年介紹邱志貞加入南社，1914 年到 1916 年樂石社換任前連續主持出版八集《樂石集》，不僅刊出學生的作品，還邀請西泠印社名家葉為銘、樓辛壺、張惟楙、胡然及當時的名家陳師曾提供作品，並輯錄林同莊收藏的篆刻名家何震、錢松的印章。考慮到資料的傳播和保存，李叔同向曾經就讀的東京美術學校寄去《樂石集》以為紀念。

　　在李叔同的影響下，樂石社與西泠印社關係密切，西泠印社創始人之一葉為銘、杭縣知事兼勸學所代表、西泠印社早期社員張惟楙分別製了樂石社印。西泠印社早期社員胡然參加樂石社春季大會後，還專門治印紀念。經亨頤、費硯、胡宗成、王世、周承德、張一鳴、姚光七名西泠印社社員加入這個二十八名成員的團體，故《樂石社

記》提及「西泠印社諸子，觥觥先進」，對學子們「左提右挈」。

　　因為李叔同的關係，樂石社社友中的幾位南社社員也是大有來頭，柳亞子、姚光分別為南社的前期和後期社長。《樂石社社友小傳》還寫了柳亞子加入樂石社的經過：1915 年夏天來杭州遊玩時，李叔同邀請柳亞子加入剛成立的樂石社，柳亞子謝絕，說自己對藝事從小不精通，對金石篆刻確實不在行。李叔同認為此無妨，故柳亞子調侃自己：「昔齊王好竽，而南郭先生不能竽，乃濫廁眾客之間；毛遂謂十九人曰，公等碌碌，所謂因人成事者也。蓋於古有之，是以謝客難矣。」以「濫竽充數」「毛遂自薦」兩則故事，幽默打趣自己入社一事。

　　南社社員姚鵷雛在《南社叢刻》第十八集中，也專門寫了一篇《樂石社記》：「樂石社者，李子息霜集其友朋弟子治金石之學者，相與探討觀摩，窮極淵微而以存古之作也……李子博學多藝，能詩能書，能繪事，能為魏晉六朝之文，能篆刻。顧平居接人，衝然夷然，若舉所不屑，氣宇簡穆，稠人廣坐之間，若不能言，而一室蕭然，圖書環列，往往沉酣咀嚼，致忘旦暮。余以是歎古之君子，擅絕學而垂來今者，其必有收視反聽、凝神專精之度，所以用志不紛，而融古若冶，蓋斯事大抵然也。茲來虎林，出其所學，以餉多士。復能於課余之暇，進以風雅，雍雍矩度，講貫一堂，氈墨鼎彝，與山色湖光相掩映。方今之世，而有嗜古好事若李子者，不令千載下聞風興起哉！」文中寫了李叔同極為專注、極為嚴謹的治學態度，樂石社「氈墨鼎彝」的課余風雅。

　　這麼一個超豪華陣容的學生社團，放眼古今，難出其右，不能不使我們感歎李叔同真的是「做什麼都做到極致」。

　　從印藏中看，樂石社學子們有極大的創作熱情，僅邱志貞就創

作了十八方印章贈送李叔同，其他同學也都各有表現。這些印文及邊款，表意內容豐富精彩，有的是李叔同的命題作品，有的是學生敬贈，還有的是師生之間的思想情感交流，甚至有十名同學合刻一方印章贈送李叔同師，頑皮率真的學生形象和對先生的尊崇之情躍然石上。

邊款和印面包含了李叔同在此期間鮮活的生活內容和樂石社活動信息，投射出李叔同出家前以「息翁」「李哀」「哀公」「近黃昏室」自名的人生悲秋，1916年經虎跑斷食後以「李嬰」「能嬰兒乎」「欣欣道人」自表的出世入世心境。

第一節　夏丏尊

夏丏尊（1886—1946），名鑄，字勉旃，1912年改字丏尊，號悶庵。近代文學家、教育家、出版家、翻譯家。浙江上虞人。1901年中秀才，1902年入上海中西書院讀書，1905年東渡日本留學，1907年回國後先任浙江省立兩級師範學校助教，後任國文教員。該校後改為浙江省立第一師範學校，是「五四」運動南方新思潮的重要發源地。夏丏尊提倡人格教育和愛的教育，積極支持「五四」新文化運動，提倡白話文，是中國最早提倡語文教學革新者。後受當局和守舊派攻擊，離開杭州，到長沙湖南第一師範任國文教員。1921年浙江省立第一師範學校原校長經亨頤在家鄉上虞創辦春暉中學，夏丏尊應邀受聘返鄉。曾先後參與立達中學、立達學會及該會雜誌《立達季刊》《一般》月刊的創辦，兼任上海南屏女中國文教員，參與發起成

立中國語文經驗學會，任上海暨南大學中國文學系主任，開明書店編輯所所長、總編輯，創辦《中學生》雜誌，創辦《月報》雜誌，擔任社長，並擔任上海文化界救亡協會機關報《救亡日報》編委，參加抗日後援會。

1943 年 12 月被日本憲兵拘捕，他堅守氣節，經日本友人內山完造營救出獄，精神和身體都受到嚴重摧殘。抗戰勝利後，當選中華全國文藝家協會上海分會理事。1946 年 4 月 23 日在上海病逝，墓在上虞白馬湖畔。

夏丏尊是中國新文化運動的先驅，中國最早介紹日本文學的翻譯家之一，我國語文教學的耕耘者，為新文化運動和民主運動建立了不可磨滅的功績。著有《平屋雜文》《文章作法》《現代世界文學大綱》《閱讀與寫作》《文心》《夏尊選集》《夏尊文集》，譯有《愛的教育》《續愛的教育》《近代日本小說集》《社會主義與進化論》《蒲團》《國木田獨步集》《近代的戀愛觀》，編著有《芥川龍之介集》《國文百八課》《開明國文講義》等。

夏丏尊與李叔同在浙一師做同事期間朝夕相處，關係密切，後一直友情至深，是引為知己的終生摯友。1914 年夏丏尊由李叔同介紹加入南社，與李叔同共同在浙一師創立樂石社。1916 年的一天，夏丏尊偶然與李叔同談起在一本日本雜誌上讀到的一篇關於斷食的文章，說斷食可以使人身心更新，產生巨大的精神力量。李叔同聽後，留下深刻印象。是年底，李叔同避開親朋好友，徑自往西湖畔虎跑寺試驗斷食。經過此次嘗試，李叔同萌生了皈依佛門的念頭。

李叔同出家後，對夏丏尊十分感謝，認為正是由於夏丏尊的因緣，他尋求到心靈的寄託。夏丏尊對此卻頗為不安，特地在故鄉上

虞白馬湖畔修建庵居「晚晴山房」，供弘一居住，希望能減輕弘一長年雲遊四方的辛勞。1929 年，夏丏尊整理李叔同在俗時書法作品，出版《李息翁臨古法書》，並作跋文。兩人始終保持着坦誠的君子友情。1942 年農曆九月初四，弘一在福建泉州溫陵養老院圓寂，給夏丏尊留下遺偈云：「君子之交，其淡如水。執象而求，咫尺千里。問余何適，廓爾亡言。華枝春滿，天心月圓。」表達了對君子友情的珍惜之意和對自己精神追求的欣慰之情。

印藏中，夏丏尊以金石之交的贈印方式，表達了雙方的親密關係。1913 年的春夜，因為有着和李叔同一樣失去母親的無比哀痛，他在燈下刻下了「哀翁」朱文印，邊款寫下了他的悲愴感受：「息霜喪母以逡（後），更名曰『哀』，有孝思焉。余年前失恃，餘痛未已，今刻此印益增凄愴。癸丑四月十七夜，丏尊就火作此。」後李叔同又補款：「丏公製印，息翁所藏。」1913 年金秋十月十五日，夏又作「息翁」白文印，邊款曰：「此印自詡不俗，息霜解人當用之於得意書畫（畫）也。癸丑十月望夜，丏翁。」想來此刻夏丏尊的心情和月亮一樣皎潔明亮。還有一方「哀公」朱文、「李息」白文兩面印，邊款曰：「寒夜戲以小石刻息翁名字，遂贈之，丏記。」向我們傳達出這樣的畫面——寂靜的寒夜中，有着火熱內心的夏丏尊，為好友精心設計和刻製了一方朱白兩面印，又以「哀公」入印表示對朋友痛點的關切，如此精心又以一個「戲」字輕輕帶過，這是二人君子之交的情誼表達方式。三方印章是二人相交至深的信物也。

哀公　李息

尺寸：1.8cm×1.7cm×0.9cm

作者：夏丏尊

時間：不詳

邊款：寒夜戲以小石刻息翁名字，
　　　遂贈之，丏記。

哀翁

尺寸：2.6cm×2.6cm×8.8cm

作者：夏丏尊

時間：1913 年（癸丑）

邊款：息霜喪母以逡（後），更名曰「哀」，有孝思焉。
余年前失恃，餘痛未已，今刻此印益增淒愴。癸
丑四月十七夜，丏尊就火作此。

補款：丏公製印，息翁所藏。

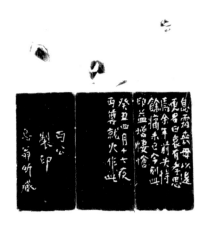

息翁

尺寸：1.8cm×2.0cm×4.0cm

作者：夏丏尊

時間：1913 年（癸丑）

邊款：此印自詡不俗，息霜解人當用之於得意
　　　書画（畫）也。癸丑十月望夜，丏翁。

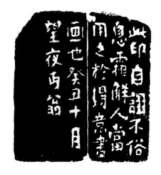

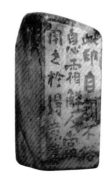

第二節　邱志貞

　　邱志貞（1891—1951），譜名夏棠，字懋齋，號餘香，以字梅白行世，浙江諸暨同山邱店人。1912 年就讀浙江兩級師範學堂（翌年即改為浙江省立第一師範學校），首屆「高師圖畫手工專修科」學生，為「樂石社」發起人，樂石社書記。1914 年 9 月由李叔同介紹加入南社，社員編號 460 號。印藏中有邱志貞十八方印章，數量最多。

　　《樂石社社友小傳》記載：性亢直，有奇癖，見書畫篆刻等，嘗戀不忍去。家中寄其用費，多以購古書畫碑帖之類。初學刻石，孤陋無師，不足以言印。歲壬子，就學武林，始與西泠諸印人相往來，又得西泠印社所藏自周秦以迄晚近諸名人印譜而卒讀之，學乃益進。書畫亦渾健，不失古法，但所作極鮮。李叔同在《樂石社記》詩文中提及他：「同學邱子，年少英發。既耽染翰，尤嗜印文。校秦量漢，篤志愛古。遂約同人，集為茲社。樹之風聲，顏以樂石。」

　　邱志貞曾在《白陽》誕生號上發表一篇寫生日記，文字記錄李叔同的繪畫課：學生無需臨摹畫帖，而是臨摹寫生講台上放置的石膏像；李叔同還帶領同學們泛舟西湖，進行戶外寫生，學生自行遊覽景點，選擇合適風景，遂用鉛筆畫下來。

　　因任職浙一師的中文名師、諸暨同鄉、南社社員徐道政任浙江省立第六師範學校校長，邱志貞受邀赴台州，任浙六師教員，1919年聯合台州各界人士成立「台州救國協會」，主張愛國，參與帶領提出《勸導方法案》，編印《救國旬刊》，組織「宣講團」，揭露北洋政府賣國罪行，宣講禁售日貨。據民國十年（1921）《諸暨教育月刊》第一年第二期雜誌，《縣教育會改選職員》通訊報道載：邱志貞於

1921 年 8 月 4 日被公推為諸暨縣教育會副會長。民國期間在諸暨、臨海、上海從事教育工作，曾任民國諸暨縣參議員，有 300 畝左右的田地。據《暨陽邱氏宗譜》記載，邱志貞辛卯年十一月二十六日戌時卒葬山嶺崗。

「李息·哀公」聯珠印 1917 年鈐於 8 月 19 日李叔同致劉質平信。邱志貞在「李嬰」白文印邊款記「丁巳二月李師更名嬰，志貞製印呈之，志（誌）紀念也」，準確表明了李叔同使用「李嬰」名稱的時間。邱志貞的「李哀公」印邊款「息霜先生用印均係當時名人手製，所謂並皆佳妙者。此印仿漢人作法，謹刻以奉，未識尚足充文房否？梅白」，道出李叔同與名家交往之頻，名人治印之多。

哀公

尺寸：2.1cm×1.6cm×4.5cm

作者：邱志貞

時間：1913 年（癸丑）

邊款：癸丑夏日，尗（叔）同先
　　　生命刻，受業邱志貞謹作。

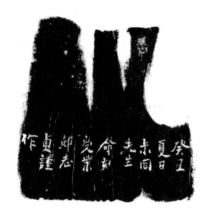

哀公晚年所作

尺寸：2.4cm×2.4cm×7.5cm

作者：邱志貞

時間：1913 年（癸丑）

邊款：癸丑歲莫（暮），受業志貞謹篆。

 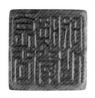

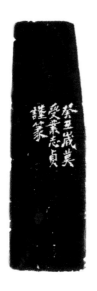 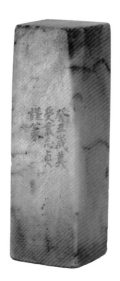

近黃昏室

尺寸：2.7cm×2.8cm×6.5cm

作者：邱志貞

時間：1915 年（乙卯）

邊款：息霜先生屬，受業邱志貞瑑於浙之
高師寄宿舍，時乙卯旹（春）。

艸艸（草草）不工。

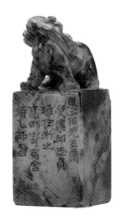
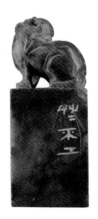

當湖布衣

尺寸：1.9cm×1.9cm×2.8cm

作者：邱志貞

時間：1915 年（乙卯）

邊款：息霜夫子先生命刻（刻），
　　　乙卯莫旾（暮春），志貞奏刀。

李息　朩（叔）同

尺寸：1.2cm×0.5cm×2.5cm

作者：邱志貞

時間：1915 年（乙卯）

邊款：乙卯夏五，梅白製於萍寄之廬。

老去填詞

尺寸：1.7cm×1.8cm×5.6cm

作者：邱志貞

時間：1916 年（丙辰）

邊款：老去填詞。息翁夫子命刻，
　　　丙辰志貞湖州。

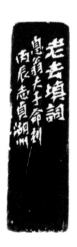

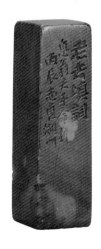

三十稱翁

尺寸：1.9cm×1.8cm×5.6cm

作者：邱志貞

時間：1916 年（丙辰）

邊款：丙辰五月，業生邱志貞謹刻。

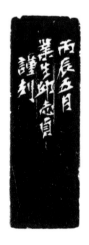

李嬰

尺寸：1.9cm×0.9cm×3.0cm

作者：邱志貞

時間：1917 年（丁巳）

邊款：丁巳二月志貞呈。

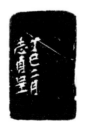
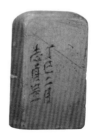

李嬰

尺寸：0.9cm×0.9cm×2.3cm

作者：邱志貞

時間：1917 年（丁巳）

邊款：丁巳二月李師更名嬰，志貞製
　　　印呈之，志（誌）紀念也。

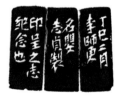 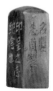

李嬰之印

尺寸：2.3cm×2.3cm×5.7cm

作者：邱志貞

時間：約 1917 年

邊款：止正製呈。

管領湖山

尺寸：2.4cm×2.4cm×7.4cm

作者：邱志貞

時間：不詳

邊款：朩（叔）同先生誨正，志貞
　　　謹刻。

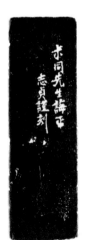

李息

尺寸：1.3cm×1.3cm×4.2cm

作者：邱志貞

時間：不詳

邊款：暨陽志貞謹刻（刻）。

息霜

尺寸：2.6cm×2.6cm×5.9cm

作者：邱志貞

時間：不詳

邊款：梅白作。

三十稱翁

尺寸：2.5cm×2.5cm×1.4cm

作者：邱志貞

時間：不詳

頂款：李息三十稱翁，屬梅帛製印
　　　以爲（為）紀念。

李哀公

尺寸：1.4cm×1.4cm×4.6cm

作者：邱志貞

時間：不詳

邊款：息霜先生用印均係當時名人手製，所謂
　　　並皆佳妙者。此印仿漢人作法，謹刻以
　　　奉，未識尚足充文房否？梅白。

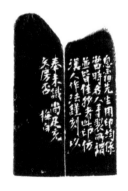

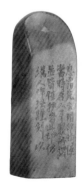

息翁

尺寸：3.5cm×3.5cm×9.0cm

作者：邱志貞

時間：不詳

邊款：伯莊鑴鈕，梅白鑿印，息霜
　　　先生當笑納也。

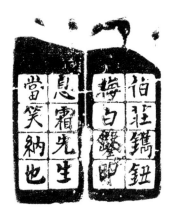

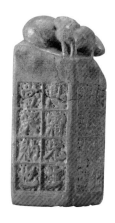

重華

尺寸：2.8cm×1.3cm×2.9cm

作者：邱志貞

時間：不詳

邊款：朱（叔）同先生正，梅白志貞。

李息　哀公

尺寸：1.7cm×0.7cm×2.4cm
作者：邱志貞
時間：不詳
邊款：晦白作。

第三節　　陳兼善

陳兼善（1898—1988），字治，號達夫，又號得一軒主人。浙江
諸暨店口鎮人。1912 年考入浙江省立兩級師範學校，李叔同學生，
樂石社社員，兼庶務。《樂石社社友小傳》曰：「嗜古金石之學，天資
尤聰穎。故學印僅一歲，已深入漢人堂奧。」有扎實的篆刻功底，如
1970 年陳兼善所撰《我的中學生時代》一文中所說：「我一生無成就也
無大志，只此雕蟲小技自信或可傳世。」亦善詩能文，1921 年加入南
社。後至北京高等師範學校求學，先後擔任上海中國公學教師、校務
主任，上海商務印書館編輯，上虞春暉中學校長，廣東第一中山大學
生物系教授等職。1931 年赴法國巴黎植物園魚類研究室、英國大英博
物館魚類研究室從事魚類學研究。1934 年任廣東勷勤大學教授。抗戰
勝利後到台灣參加接管工作，接管台灣博物館、台灣大學等文化教育
機構，任台灣博物館首任館長，台灣大學、台灣師範大學、台中東海
大學魚類研究室教授。1966 年退休。1972 年定居美國，並任美國軍部
動物病理調查所顧問。1978 年第一次回祖國大陸探親，老同學童第周
告知陳兼善「祖國需要你」。1982 年回歸故土，任上海自然博物館一
級研究員，兼任中國魚類學會名譽理事長、中國水產學會顧問。1983
年任全國第六屆政協委員。著作有《動物學詞典》《魚類學》（商務印
書館出版）、《台灣脊椎動物志》（商務印書館出版）、《普通動物學》（正
中書局出版）、《二十世紀動物學》（正中書局出版）、《遺傳學淺說》
（中華書局出版）等十餘種。編著了《高中生物》《初中博物》《初中
生理衛生》等中學教科書十多種，還撰寫了中、英、法文本的研究論
文《中國鯊魚概論》《台灣魚類分類目錄》《台灣魚類大綱》等。

西泠印社社員林乾良著《杭州印海鈎沉》一文中，曾寫 20 世紀 80 年代作陪沙孟海社長宴請陳兼善先生一事，談及當年樂石社往事。

「臣息」印的邊款「昔自骨董肆中覓得汉（漢）印拓（搨）本一卷，中有『臣息』印一方，乙卯重九樂石社雅集于（於）西泠印社，歸後橅（模）其法，刻呈息翁夫子以寄餘興。陳兼善刻」，明確記載樂石社 1915 年重陽節在西泠印社的雅集活動。

「丙辰息翁歸寂之年」白文壽山石長方印，長跋邊款「歲次單閼，月旅黃鍾，息翁夫子以芙蓉之產屬篆于（於）其門人兼善，顧謂善曰：乃者子平麻衣觀予相，推予命。咸曰：丙辰之歲恐將不諱。因屬汝刻此將以記之，文曰『歸寂』篆用籀斯，善聞命之下，不禁悲增切怛，竊意昔者，韓王與軍校同庚，孔子與周公异（異）相，子虛之學，聖人罕言，以順受命，以心勝形，何夫子信以為然邪？深夜危坐再三思量，乃知夫子之言別有所指，亦非佛氏之离（離）相，寂實尼聖之乘桴浮海，夫子以為邪然否乎？善將負笈以從夫子游（遊），乙卯受業陳兼善謹記于（於）虎林師（師）校，落一『滅』字」。此章記述了師生之間的交往交心經過：1915 年 11 月，李叔同老師拿芙蓉石給學生我，和我說從前算命先生給他看相，推算他的命理，都說他恐怕過不了明年，所以囑咐我刻製此內容的印章，說歸寂時就用此印。我聽了以後深切悲傷，韓王與軍校同歲，孔子與周公相貌不同，卻同是聖人，聖人很少談「亂力怪神」之類，所以不可光憑相來判斷人的命運，老師是否相信如此？夜深之際再三思量，深信老師別有深意，認為老師講的「歸寂」，非指佛氏所課「寂滅」，而是孔子講的「乘槎浮海」。陳兼善將李叔同比作孔子，將自己比作子路，願「從夫子游（遊）」，二人的師生之情可見一斑。

臣息

尺寸：1.8cm×1.9cm×9.2cm

作者：陳兼善

時間：1915 年（乙卯）

邊款：昔自骨董肆中覓得汉（漢）印拓（搨）本一卷，中有「臣息」印一方，
乙卯重九樂石社雅集于（於）西泠印社，歸後橅（模）其法，刻呈息翁
夫子以寄餘興。陳兼善刻。

丙辰息翁歸寂之年

尺寸：3.9cm×5.7cm×7.3cm

作者：陳兼善

時間：1915 年（乙卯）

邊款：歲次單閼，月旅黃鍾，息翁夫子以芙蓉之產屬篆于（於）其門人兼善，
顧謂善曰：乃者子平，麻衣觀予相，推予命。咸曰：丙辰之歲恐將不
諱。因屬汝刻此將以記之，文曰「歸寂」篆用籀斯，善聞命之下，不禁
悲增切怛，竊意昔者，韓王與軍校同庚，孔子與周公异（異）相，子虛
之學，聖人罕言，以順受命，以心勝形，何夫子信以為然邪？深夜危坐
再三思量，乃知夫子之言別有所指，亦非佛氏之离（離）相，寂實尼聖
之乘桴浮海，夫子以為邪然否乎？善將負笈以從夫子游（遊），乙卯受
業陳兼善謹記于（於）虎林師（師）校，落一「滅」字。

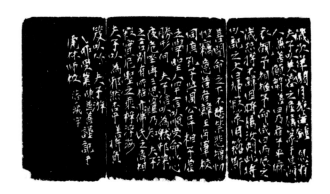

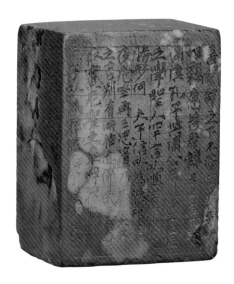

李息翁　那莫

尺寸：1.9cm×1.9cm×4.9cm

作者：陳兼善

時間：1916 年（丙辰）

邊款：叔同夫子笑納（納），丙辰九月十四兼
　　　善作于（於）西泠印社。

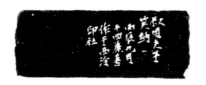

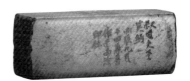

能嬰兒

尺寸：2.2cm×2.1cm×6.1cm

作者：陳兼善

時間：1917 年（丁巳）

邊款：俶（叔）同夫子命刻，受業陳兼善謹刻，丁巳春。

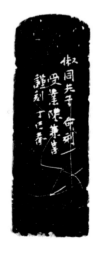

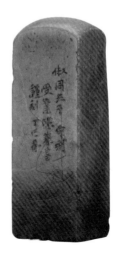

李嬰之印

尺寸：1.9cm×1.9cm×2.0cm

作者：陳兼善

時間：1917 年（丁巳）

邊款：丁巳莫旾（暮春），兼善謹作。

息翁

尺寸：1.5cm×1.5cm×3.8cm

作者：陳兼善

時間：不詳

邊款：未（叔）同夫子大人誨正，兼善。

息翁所藏金石

尺寸：2.1cm×2.1cm×7.0cm

作者：陳兼善

時間：不詳

邊款：息翁夫子教正，兼善作。

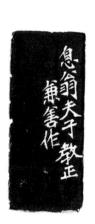

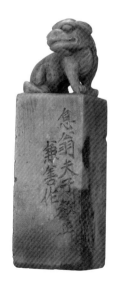

李息翁

尺寸：2.1cm×2.0cm×4.9cm

作者：陳兼善

時間：不詳

邊款：息翁夫子哂纳（納），業生

　　　陳兼善呈贈。

第四節　徐葆瑒

徐葆瑒，生卒不詳，字嘯濤、小濤。浙江上虞人。李叔同學生，樂石社社員。《樂石社社友小傳》載：「知詩善畫，篆刻初師辛穀。壬子來杭，與西泠諸印人朝夕研求，知印以宗漢為正。因盡棄辛穀之學而學之。尤善白文，渾厚高古，得漢人神髓。」這位經亨頤、夏丏尊的同鄉學生，同鄉前輩徐三庚的追隨者，1912 年考入浙江省立兩級師範學校後，進入首屆圖畫手工專修科，以圖畫、手工為主科，音樂為副主科，與杜振瀛、邱志貞為同班同學，1916 年畢業。1917 年 5 月浙江省教育廳將在吳興創辦的「浙江省錢塘道第三聯合縣立師範講習所」擴充，改名為「浙江省立第三師範學校」，後合併成立「浙江省立第三中學」。該校推行新教育，重視音樂、美術、體育等，徐葆瑒擔任音樂藝術教師。1933—1935 年編寫《初中音樂常識》《初中勞作土工》《初中勞作木工》，由中華書局出版，作為當時的新課程標準教科書，又與浙一師同班同學朱穌典合作編寫《新中華風琴課本》（1930 年中華書局出版）、《作曲法初步》（1931 年開明書店出版）、《初中音樂讀譜法》（中華書局出版）、《初中音樂樂理課本》（1934 年出版，兩冊，教育部審定的新課程標準適用推廣教材），是音樂教育和實踐的一代名師。

徐葆瑒的「近黃昏室」印章，三面邊款有着一百五十八字的小短文：「息翁夫子有斗室焉，图（圖）書滿陳，楹聯環列，終日吟樂，其中性夷然也。晚年掌教師（師）校，結客武林浙之士，莫不執礼（禮）而就學焉，浙之人亦莫不造門而納交焉。因嘆（歎）年華催促，回首春尽（盡），酒（乃）名其室曰『近黃昏室』。呼嗚！看二輪來

往如梭，日暮固易耳。雖（雖）然，君不見晚霞紅如許，誰說是青山暮靄沈沈（沉沉），吾午先生亦云。乙卯重九前一日，生徐葆瑒刻于（於）杭垣旅次。」此文記述了李叔同的居室之雅，其號「近黃昏室」的由來，以及作為學生的徐葆瑒對老師的勸慰，可見李叔同與學生之間的相處，既執師生之禮，也有坦誠的心靈溝通、平等的精神表達。

近黃昏室

尺寸：1.9cm×1.9cm×9.0cm

作者：徐葆瑒

時間：1915 年（乙卯）

邊款：息翁夫子有斗室焉，图（圖）書滿陳，楹聯環列，終日吟樂，其中性夷然也。晚年掌教師（師）校，結客武林浙之士，莫不執礼（禮）而就學焉，浙之人亦莫不造門而納交焉。因嘆（歎）年華催促，回首春尽（盡），迺（乃）名其室曰「近黃昏室」。呼嗚！看二輪來往如梭，日暮固易耳。雖（雖）然，君不見晚霞紅如許，誰說是青山暮靄沈沈（沉沉），吾午先生亦云。乙卯重九前一日，生徐葆瑒刻于（於）杭垣旅次。

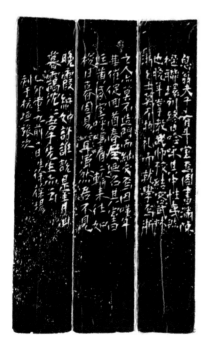

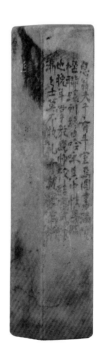

李息翁 李息

尺寸：2.4cm×2.4cm×7.2cm

作者：徐葆瑒

時間：1916 年（丙辰）

邊款：丙辰拾月，葆瑒刻呈息翁夫子大人誨正。

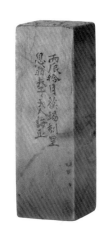

李欣之印

尺寸：2.2cm×2.2cm×4.8cm

作者：徐葆瑒

時間：1917 年（丁巳）

邊款：息翁夫子大人教正，丁巳二月
　　　朔，受業葆瑒謹刻。

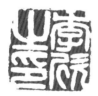

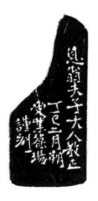

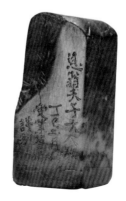

惜霜

尺寸：1.8cm×1.9cm×2.4cm

作者：徐葆瑒

時間：不詳

邊款：葆瑒刻。

李哀公

尺寸：1.5cm×1.7cm×3.8cm

作者：徐葆瑒

時間：不詳

邊款：徐瑒刻。

李息

尺寸：1.1cm×1.1cm×2.6cm

作者：徐葆瑒

時間：不詳

邊款：葆瑒謹刻。

第五節　戚純文

　　戚純文（1896—1953），字繼棠，浙江吳興人。浙一師學生，樂石社社員兼庶務。據《樂石社社友小傳》介紹：「性淳篤，多巧思，工書畫，尤嗜金石。遇有先人印譜，無不精心研究，故其所作之印古雅絕俗。」《浙江省立第一師範學校校友會志》第十三期刊登 1917 年下半年學校演講比賽上戚純文進行「兒童遊嬉之利益」的演講。繪畫研究會會員，作品參展 1919 年 5 月在杭州平海路原省教育會二樓舉辦的首屆美術作品展，畫會還特別邀請弘一法師檢閱指導，全體畫會會員與弘一法師合影留念。

　　戚純文畢業後擔任吳興縣立女子師範學校圖畫教師。據《湖州月刊》1925 年第二卷第八期載，他曾發起組織「湖州青年書店」，主張讀書和革命並行。1927 年擔任國民黨吳興縣黨部常務委員會主席、吳興臨時治安委員會委員，支持工人運動。為了改善工人的生活和勞動條件，保障工人的勞動權利，1927 年 4 月初代表國民黨吳興縣黨部出面組織，由中共黨員蔣仁東帶領二十多名工人代表與資本家談判，揭露資本家千方百計克扣工人工資的剝削行徑，向資本家清算，要求資本家把兩年中剝削的錢還出來。1927 年 4 月 14 日，在國民黨右派對湖州的共產黨進行「清黨」之際，戚幫助共產黨員蔣仁東撤往杭州。1931—1935 年擔任吳興縣教育局督學。抗戰期間避居上海，曾擔任新華藝術師範學校教師。當時上海租界淪為「孤島」，戚純文、吳昌碩之子吳東邁等湖州籍旅滬書畫家痛心家鄉被蹂躪，「蓄須明志」不當亡國奴，取蘇東坡《湖州謝上表》「山水清遠，本朝廷所以優賢」之意，遙尊遠在重慶的陳其采為社長，成立清遠藝社，相聚

書畫，聊寄愛國情懷，在日軍佔領租界後仍堅持活動。

　　根據姜丹書《浙江兩級師範學堂暨第一師範學校回憶錄》記載，1945 年抗戰勝利後，戚純文曾主持浙江省立兩級師範學堂暨第一師範學校校友捐資創辦的明遠中學，校址初在松木場彌陀寺，後遷西湖郭莊。中華人民共和國成立後，學校由政府接辦改組，遷址改名。

曾受菩薩優婆塞戒

尺寸：3.8cm×3.8cm×7.3cm

作者：戚純文

時間：1917 年（丁巳）

邊款：息翁夫子令作，丁巳純文。

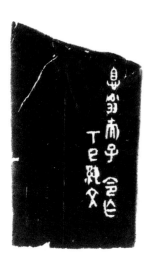

李嬰居士

尺寸：3.9cm×3.9cm×5.6cm

作者：戚純文

時間：1917 年（丁巳）

邊款：息翁夫子令作，丁巳純文。

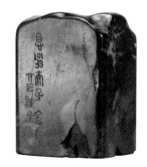

欣欣道人

尺寸：2.5cm×2.5cm×6.0cm

作者：戚純文

時間：1917 年（丁巳）

邊款：息翁夫子紀念，丁巳純文。

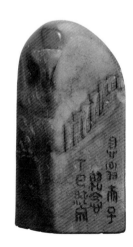

第六節　朱毓魁

　　朱毓魁（1895─1966），字文叔。浙江省桐鄉縣濮院鎮人，家住濮院柳岸街。就讀浙一師時為李叔同學生，樂石社成員。《樂石社社友小傳》述其「通文學，精刻印，不加修飾，得渾厚之氣」。樂石社第二屆職員公舉時，被聘為書記。

　　幼年就讀於濮院「翔雲書院」，後曾做當鋪學徒，工作之暇，手不釋卷，當鋪主人見他勤奮好學，即資助其考入浙江省立第一師範學校求學，與豐子愷先生為同班同學。1917 年 10 月 5 日與馬克思主義教育理論家、中國共產黨早期黨員、浙一師同學楊賢江在《學生雜誌》第四卷第十號上共同翻譯發表日本井上哲次郎的《意志之修養》。浙一師畢業後，朱去日本深造，學成歸國，執教於杭州師範。

　　1921 年進上海中華書局，任中、小學教科書編輯，編選國語讀本《國語文類選》。參與中華書局《辭海》的編纂與修訂工作，貢獻很多。此外又輯《初中學生文庫》《列子童話》《左傳故事》《史記故事》《百喻經寓言》等。為了提倡普通話（當時稱為國音國語），他特地編了《標準國音國語留聲片課本》，是一種開風氣之先的創舉。1946 年任台灣省編譯館編纂兼學校教材組主任。

　　朱毓魁在滬期間，作為一個文化青年，經常向魯迅先生求教，深得魯迅器重。1936 年魯迅逝世的噩耗傳來，朱毓魁痛失良師，失聲掩面痛哭，家人竟難以勸阻，後與魯迅好友許壽裳一直保持着密切的聯繫。抗戰期間，他力主民族氣節，生活愈苦，操守愈堅。既而上海淪陷，成為「孤島」，日軍威逼他，他大義凜然，不撓不屈，毅然跳樓，恰巧那時他身穿一件寬大的夏布長衫，下躍時，紐扣脫開了一

些，長衫被風鼓起，飄飄然有如一頂小小降落傘，減輕了驟然下墜的猛力，僅足部受了重傷，雖經多方療治，還是不良於行。

中華人民共和國成立前夕，朱毓魁自請入中央人民政府教科書編審機構，先後任教科書編審委員會委員、出版總署編審局編審、人民教育出版社副總編輯。在編輯教科書之餘，致力於漢語詞彙的研究。1956 年 2 月，中國社會科學院語言研究所初編《現代漢語詞典》，他受聘為審校委員，每一詞目都字斟句酌，務求完善。中央馬恩列斯著作編譯局翻譯《斯大林全集》，朱毓魁擔任校讀，對譯稿的文筆做了縝密的校正。他曾著有《深與淺》一書，被認為是研究漢語詞彙的範例。朱毓魁治學嚴謹，鑽研極深，涉獵甚廣。無論舊學新知，好學不倦，嗜書成癖。他的臥室即是書房，書架成隊，圖書盈室，枕邊牀頭，書卷成堆。他 60 歲時，教育家葉聖陶有詩祝賀，其中有一聯為「舊學蜂成蜜，新知鯨吸川」，確非過譽。

朱毓魁於 1956 年加入中國共產黨。他為教科書的編纂和漢語研究數十年兢兢業業，埋頭苦幹，默默無聞，不求名利，但求貢獻。在擔任領導職務後，也是平易近人，自奉儉約。一身方正，兩袖清風。1966 年因積勞成疾與世長辭，終年 71 歲。

朱毓魁的兩方印章因僅落款「文村（叔）」，在西泠印社賬冊登記中一直以黃文叔登記。黃文叔為浙江省立兩級師範學校體育教員，與李叔同、夏丏尊等為同事，也擅長書法，1932 年為靈隱寺天王殿書「靈鷲飛來」匾額。經對比發現，樂石社五名學子合刻的「李息翁常吉」印章中「文村（叔）」落款，與這兩方印章中的「息翁」印章落款如出一轍，當出自一人之手，可以確定為浙一師學生、樂石社學子朱文村（叔）所刻。

息翁

尺寸：1.9cm×1.1cm×3.1cm

作者：朱毓魁

時間：不詳

邊款：文村（叔）。

李哀

尺寸：1.6cm×0.6cm×2.5cm

作者：朱毓魁

時間：不詳

邊款：哀公先生正之，文叔。

第七節　陳偉

陳偉，生卒不詳，錢塘（浙江杭州）人。原名家煜，字骨秋，別號骨道人。時浙一師學生，樂石社社員。《樂石社社友小傳》介紹：「工篆刻，直追秦漢。以渾厚自持，不泥於章法。得老缶神髓。又善畫山水，蒼古老到，高出流輩。」1914 年 11 月《樂石集》第一集刊陳偉「樂石社」一印，邊款「甲寅九月望後，樂石社成立日，作此以志（誌）紀念，骨秋並記」，記述樂石社正式成立時間是在 1914 年農曆九月十六日至十九日間。1915 年春季增刊的《樂石集》第五集題籤為陳偉題寫。陳偉未能畢業而出校，其原因及後續生平不詳。

息翁大利

尺寸：2.6cm×2.6cm×8.0cm

作者：陳偉

時間：1915 年（乙卯）

邊款：禾（叔）同師誨正，乙卯旾
　　　（春）日，骨秋陳偉。

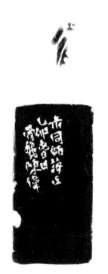

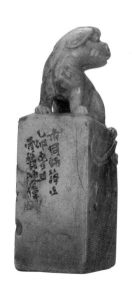

三十稱翁

尺寸：5.1cm×4.2cm×2.5cm

作者：陳偉

時間：1915 年（乙卯）

邊款：憮（模）漢法製此爲（為）奉，
　　　未（叔）同社長誨正，乙卯莫旹
　　　（暮春），陳偉。

第八節　樓啟鴻

　　樓啟鴻（1895—？），字秋賓，號逍遙子，別號蛻廠，又曰擬禪，新登縣（今屬杭州富陽）官山樓家村人，家小康。1914—1918年在浙江省立第一師範學校學習，李叔同學生，樂石社社員。《樂石社社友小傳》記其「為人磊落不慕榮利，善屬文。嗜金石，作印宗西泠丁黃諸子，能得其神似」。受其老師李叔同熏陶，工書法，擅金石碑帖；賦詩詞不拘格律，講性靈，喜習內典。畢業後原準備赴日本深造，因母親身患重病未成，同年在城北縣校任教師，第二年春赴杭州母校執教。後至開化縣辦理縣立甲種師範講習所，因知事許人傑調任桐廬，亦復回杭州，應聘行素女中及浙江體育師範專門學校教員。1925年任浙江省實業廳祕書。1926年後參加革命軍，隨軍所至，足跡幾遍大江南北，北伐戰爭結束後奉派在軍委會服務，繼調陸海空軍總司令部及軍政部任職。1933年奉調赴蔣介石南昌行營。其間，在江西南昌患重病，受龍遊邱躬景將軍多方惠助，始免於厄。後從邱服務津浦鐵路。盧溝橋事變後，奉調鐵道運輸司令部負責抗戰工作。1938年津浦、隴海兩線全部崩潰，機關散失，跋涉化裝至滬。1938年秋回鄉任本縣動員會委員及本鄉鄉長。後又任浙江抗敵司令部第四區總隊軍需主任，轉戰改編至浙江保安司令部。1941年夏，因舊疾復發，辭職歸養，復任本鄉鄉長，創辦鄉中心學校，兼任校長。1943年任京滬杭甬鐵路特別黨部職工委員及策反肅奸委員會委員，兼第二特種工作隊隊長，並軍事委員會東南特派員、杭州辦事處撫緝委員。1945年膺選新登縣參議員，並應浙江通志館之聘為採訪員。1946年任國民黨杭州市黨部總務股長。中華人民共和國成立前夕，擔任新登

簡師（ 新登中學前身）校長。

　　1918 年中秋前二日，李叔同以出家剃度後的釋演音法名致信好友夏丏尊囑樓啟鴻刻印：「丏尊居士：頃有暇，寫小聯額貽仁者。前囑樓子啟鴻刻印，希為詢問。如已就，望即送來。衲暫不他適。暇時幸過談。不具。」因「左聯五烈士」之一柔石（原名趙平復）1918 年考入浙一師時，恰逢李叔同出家不久，時柔石很仰慕李叔同先生，夏丏尊先生便送他此信，柔石視若珍寶，裝裱一字軸，名曰「李叔同先生入山後手跡」，並在上專作題記。

　　樓啟鴻在讀書時曾寫過一篇介紹家鄉新登貝山靈濟寺的文章，這給李叔同留下深刻印象。北山，一名貝山，又名貝多山，俗稱官山，位於今杭州市富陽區新登鎮官山村。1919 年冬，弘一法師致信約在杭州工作的樓啟鴻晤談，打聽北山靈濟寺擬作為靜修之預契。1920 年秋初，樓啟鴻修整寺廟後，弘一法師在同門弘傘法師陪同下，擺脫世務，斷絕塵囂，在靈濟寺打坐靜修，有久居之意，馬一浮曾為弘一法師貝山靜修贈詩二首。同年冬初，弘傘法師因母喪歸家，某夜靈濟寺突遇颱風襲擊，暴雨如注，瓦片紛飛，弘一法師孤身一人突遭此境，於第二天匆匆下山離開新登，出去雲遊一段時間，打算等弘傘法師料理好母親喪事後，重回新登官山靈濟寺修行。此後由於種種原因，沒能再來。1946 年樓啟鴻等同學為紀念恩師官山閉關廿六周年，自發修築紀念堂，因經濟不足而未如願，但已請國民黨元老于右任先生書寫了堂額，並請富陽周大易先生撰寫了《中興南山宗弘一律師碑記》，還請法師高足豐子愷先生敬書。堂額與碑記均在「文化大革命」期間被毀。

　　樓啟鴻刻的一方五厘米見方的「李息翁一字哀公之印」白文大印，印面邊款記述了樂石社的成立以及他與李叔同的師生情誼：「癸丑之歲，受業入師桉，見同學有能作印者，窃（竊）取其法，終無勁致。去歲，樂石社成立，欣然速焉。与（與）樂石社諸君子共相切磋，似較前稍有進步，实（實）亦夫子為樂石社主任，熱心指教，有以致之也，夫子既為師校之教員，又為樂石社之主任，則師生之感情更相親密矣！於是作此以呈息翁夫子大人，未識供用否？願留之以作後日之紀念，受業楼（樓）啟鴻謹刻并（並）記。」故李叔同出家後，與畢業後的樓啟鴻還有一段關於新登修行的故事，且有馬一浮為弘一法師貝山靜修寫的兩首贈詩。

李息翁一字哀公之印

尺寸：4.5cm×4.4cm×8.7cm

作者：樓啟鴻

時間：1915 年（乙卯）

邊款：癸丑之歲，受業入師校，見同學有能作印者，竊（竊）取其法，終無勁致。去歲，樂石社成立，欣然速焉。与（與）樂石社諸君子共相切磋，似較前稍有進步，实（實）亦夫子為樂石社主任，熱心指教，有以致之也，夫子既為師校之教員，又為樂石社之主任，則師生之感情更相親密矣！於是作此以呈息翁夫子大人，未識供用否？願留之以作後日之紀念，受業楼（樓）啟鴻謹刻并（並）記。

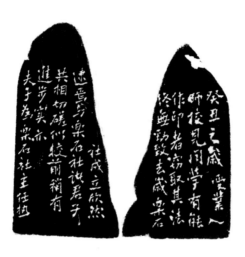

癸丑之歲　受業人
師授見聞學有能
作印者窃取其法
恪無勘啟去歲樂石

遂舉之樂石社諸君子
共相切磋似較前稍有
進步實亦
夫子為樂石社主任趨
社成立欣然

心指教有以致之也
夫子既為師授之教員
又為樂石社之主任則
師生之感情更相親密
息翁夫子大人未識供用
無從造作以呈

吾願留之以作後日之
紀念
受業樓敏鴻謹刻
并記

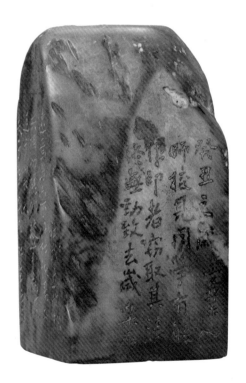

第九節　毛自明

　　毛自明（1893－1969），字伯亮，一字亮伯，號耿中。浙江安吉良朋鄉人。就讀浙一師，李叔同學生，樂石社社員。《樂石社社友小傳》介紹：「恂恂儒雅，力學不倦。工篆刻，所作印有漢人遺意。」

　　浙江第一師範學校畢業後，毛自明先後在安吉縣高等小學堂、蕭山縣臨浦兩等小學堂、杭州私立輔仁小學、桐廬縣立高等小學等校任教師、校長。1926 年至 1927 年曾任安吉縣教育委員會委員、主席。1927 年 8 月出任安吉縣立中山小學首任校長。該校由縣立高等小學、區立初等小學、女子小學三校撤併而成，設備簡陋，師資力量薄弱。毛自明接任後，不遺餘力，積極籌措，兩三年後，使該校設施完善，師資力量雄厚，管理有序，堪稱安吉縣各小學的示範，在舊湖屬六縣中也頗有聲望。1941 年至 1942 年，毛自明任安吉縣教育科科長，時值推行國民教育制度，要求鄉設中心國民學校，保設保國民學校，並要求每校設小學和民教兩部，師資奇缺。為此，創辦安吉簡易師範學校。毛自明負責籌辦，擇定青松鄉祠山廟為基礎，翻新、添建改作校舍。在縣內外物色選聘教師，籌措經費，並發起了一個千畝校產基金田的運動，在其任內已接近完成，嗣後校產基金田增達三千畝，對簡師的發展和安吉教育事業的維繫起到很大作用。毛自明為人忠誠篤實，教師有事、有病請假，他為之代課，學校勞動，他爭先參加，為師生所欽佩。

　　毛自明的「息翁之印」，四面邊款，其中三面隸書「學而不厭，誨人不倦，成德達材，其樂無既」，一面為「仿漢人法篆，仰息翁夫子誨正，受業毛自明謹刻」，有對「誨人不倦」叔同師的讚美，也有「成德達材」的期許。

息翁之印

尺寸：2.9cm×2.9cm×8.6cm

作者：毛自明

時間：不詳

邊款：學而不厭，誨人不倦，成德達材，其樂無既。

　　　仿漢人法篆，仰息翁夫子誨正，受業毛自明謹刻。

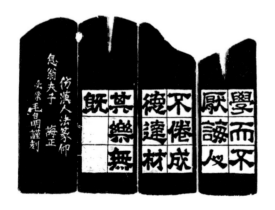

第十節　二方合刻章

1915 年樂石社友春季雅集之際，杜振瀛等十名樂石社學子合刻了「李息翁日利長壽之印」九字白文印章，該印的兩處邊款，一處為篆刻者落款：「李，徐葆瑒刻；息，杜振瀛刻；翁，陳兼善刻；日，毛自明、楼（樓）啟鴻合刻；利，陳偉刻；長，徐志行刻；壽，陳兼善刻；之，邱志貞刻；印，吳薦誼、關仁本合刻。」另一處為事由：「乙卯三月十九日，樂石社友春季雅集，息翁社長命同人共勒斯石，既竟謹題名于（於）后（後），并（並）頌社長日利長壽，共斯石以垂不朽。」

印藏中樂石社學子的印作，藝術表現上不如西泠印社社員及職業藝術家成熟、功底深厚，但是就如同他們的青春朝氣、活潑自由，這些作品為民國教育背景下雖短暫存在但卻在歷史上留下時代信息的樂石社，提供了豐富的實證文物。儘管如曹聚仁所說，「後來『五四』大潮流來了，大家歡呼於狂濤之上，李先生的影子漸漸地淡了，遠了」[1]，大多數人與出家後的弘一法師未保持聯繫，一直以來也很少被人重視和研究，但不可否認的是，在這段經歷的影響下，當時 20 歲上下的年輕學子，後大多也走上教育工作道路。

從歷史縱向去進一步了解樂石社學子在國家民族命運變遷中的人生，可以發現他們中的大多數和與李叔同關係最為密切的兩位學生劉質平、豐子愷一樣，在李叔同潛移默化的人格教育感染下，走向新文化運動第一線，表現了強烈的愛國心和極高的專業水平與素質：

邱志貞 1919 年在台州浙六師任教員期間，聯合台州各界人士成立「台州救國協會」；陳兼善因為國家在生物水產上的弱項，毅然改

行生物和魚類研究；樓啟鴻參加革命軍，北伐戰爭後又參加抗日戰爭；朱毓魁在抗日戰爭時，日軍威逼他做日偽，他大義凜然，毅然跳樓，幸得當日穿的長衫被風鼓起，減輕下墜猛力，但仍受重傷；戚純文在 1927 年國民黨右派對共產黨進行「清黨」之際，幫助共產黨員撤退，抗戰期間避居上海，「蓄須明志」不當亡國奴；杜振瀛從軍發展，1923 年獲軍功章表彰。

在治學和專業上，樂石社學子也是各展所長。陳兼善是首任台灣博物館館長；邱志貞 20 世紀 20 年代即任諸暨縣教育會副會長；樓啟鴻曾任新登簡師（新登中學前身）最後一任校長；朱毓魁精通教科書的編纂和漢語研究，1949 年後先後任教科書編審委員會委員、人民教育出版社副總編輯，編審《現代漢語詞典》；徐葆瑒編寫了各種音樂教材；戚純文主持浙江省立兩級師範學堂暨第一師範學校校友捐資創辦的明遠中學；毛自明曾任安吉縣教育委員會委員、主席，安吉縣立中山小學首任校長，創辦安吉簡易師範學校。

莘莘學子在各自的人生舞台上，篳路藍縷，勇猛精進，正如弘一法師 1922 年致俗姪李聖章信中所說：「任杭教職六年，兼任南京高師顧問者兩年，及門數千，遍及江浙。英才蔚出，足以承紹家業者，指不勝屈，私心大慰。弘揚文藝之事，至此已可作一結束。」[2]

徐葆瑒，略，見前。

杜振瀛，字丹成。李叔同學生，樂石社社員兼庶務。據《樂石社社友小傳》：「嵊人。別號郯道人，以地名也。善寫蘭，勁健中尤饒秀氣。間寫梅竹，亦有可觀。蓋其天資過人一等也。出其餘力刻印，以渾古稱。」1912 年考入浙江省立兩級師範學校後，進入首屆圖畫手工專修科，與徐葆瑒、邱志貞為同班同學，1916 年畢業。1919

年，豐子愷從浙一師畢業後，與同學吳夢非、劉質平在上海創辦上海專科師範學校並發起成立中華美育會，創辦《美育》月刊。杜振瀛發表《英國手工業教育發達之原因》一文，詳細探討了英國手工業教育發達的原因，從而分析英國手工藝術進步神速主要在於政府對美育的支持和倡導。作者也希望中國可以仿效他們的做法，推進手工業的發展。據 1923 年 5 月《政府公報》，5 月 21 日第 2573 號文，杜振瀛曾為總司令部交通處書記員，並獲八等文虎章，可推斷為從軍發展。

陳兼善，略，見前。

毛自明，略，見前。

樓啟鴻，略，見前。

陳偉，略，見前。

徐志行，字拙夫。浙江上虞人。性聰慧，嗜金石文字。善行楷，兼工篆刻。浙一師學生，樂石社社員。鍾伯庸《解放前杭州市的地方教育》一文記載，1946 年至 1949 年中華人民共和國成立前夕，徐志行任杭州市教育局督學、指導員。

邱志貞，略，見前。

吳薦誼，字翼漢，又號聞秀。浙江諸暨小東大莊人。浙一師學生，樂石社社員。幼好古，尤嗜印學，每見古印佳石，多方購得之，摩挲品玩，幾欲具袍笏而拜焉。及入縣學，乃研究章法刀法之道，作印甚夥。旋來武林。課余之暇，常摹仿古印，尤孜孜不倦。

關仁本，字根心。浙江杭州人。浙一師學生，樂石社社員。性嗜美術，工刻印，旁款尤精。

李息翁日利長壽之印

尺寸：3.9cm×3.9cm×5.2cm

作者：徐葆瑒、杜振瀛、陳兼善、毛自明、樓啟鴻、陳偉、徐志行、邱志貞、
　　　吳薦誼、關仁本

時間：1915 年（乙卯）

邊款：乙卯三月十九日，樂石社友春季雅集，息翁社長命同人共勒斯石，既竟
　　　謹題名于（於）后（後），并（並）頌社長日利長壽，共斯石以垂不朽。
　　　李，徐葆瑒刻；息，杜振瀛刻；翁，陳兼善刻；日，毛自明、楼（樓）
　　　啟鴻合刻；利，陳偉刻；長，徐志行刻；壽，陳兼善刻；之，邱志貞刻；
　　　印，吳薦誼、關仁本合刻。

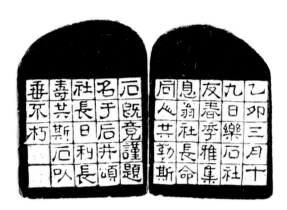

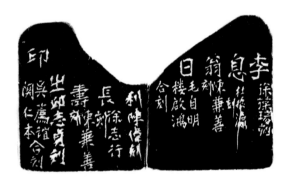

李息翁常吉

尺寸：2.1cm×2.1cm×5.2cm

作者：達夫（陳兼善）、秋賓（樓啟鴻）、亦漢（吳薦誼）、
　　　文叔（朱毓魁）、嘯濤（徐葆瑒）

時間：不詳（大約 1915 年樂石社雅集）

邊款：達夫刻「李」字，秋賓刻「息」字，亦漢刻「翁」字，
　　　文村（叔）刻「常」字，嘯濤刻「吉」字。

．

註釋

[1] 曹聚仁：《李叔同》，陳益民編，《民國大家美文叢書·大家評大家》，天津人
民出版社，2013 年版，第 28 頁。原載 1934 年 7 月 20 日《人間世》第 8 期。

[2] 李叔同：《致李聖章 一九二二年四月初六日 溫州慶福寺》，《李叔同文集·書
信卷》，線裝書局，2018 年版，第 111 頁。

第一節　張蔚學

印藏中有兩方印章目前尚有不明。

一方為落款「張蔚學」的「哀公」印。此方朱文「哀公」印，邊款「哀公方家斧正，張蔚學」，篆刻工整簡潔，佈局典雅，邊款書法流暢、老練。目前尚不知張蔚學的生平及其與李叔同的關係。

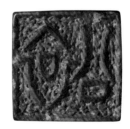

哀公

尺寸：2.9cm×2.9cm×9.9cm

作者：張蔚學

時間：不詳

邊款：哀公方家斧正，張蔚學。

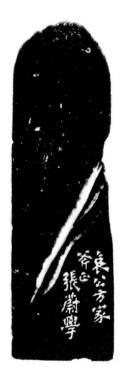

第二節　世字款印章

　　此方「世」字款壽山石白文方印在印藏中尺寸最大，達7.0cm×6.6cm×7.1cm，印文「能嬰兒虖」，漢印風格，原邊款一百三十九字分兩面，字跡略顯稚嫩：「常德不離，复（復）歸於嬰兒。是謂大人，不失赤子之心。先生執古御今，薄眾人之熙熙，專气（氣）致柔，如嬰兒。然猶慮和光同塵，不若嬰兒之無欲（慾）。屬以四字鐫石，殆幾于（於）道，而玄之又玄者耶！雖然先生能知古，始不塵于（於）物，直嬰兒之未孩者，鐫竟輒綴數語質之，先生以為何如？丁巳暮夏作并（並）識，即希叔同先生斧正，世。」另一邊款為葉為銘補款，並設計成印藏碑石的小樣稿。上為印藏二字薄意淺雕，下為八列行書：「同社李君叔同將祝髮入山，出其印章移儲印社，同人倣（仿）昔人詩冢、書藏遺意，鑿壁庋藏，庶與湖山並永云爾。戊午夏日西泠葉舟并（並）識。」印章應為 1917 年李叔同斷食後所製，葉為銘邊款為 1918 年入藏印社之際補款紀事。由於印藏中有西泠印社早期社員王世的五方印章，但經對比，字體的結構、刀法全然不同。按照此邊款中文字及「先生執古御今」「先生能知古」「先生以為何如」口吻來看，應為學生所作；而從「能嬰兒虖」內容看，作者為南京「寧社」學生的可能性小，極可能為樂石社學子或者浙一師學生的留存。

　　該方為印藏中最大印章，故葉為銘在其中一面有補款印藏事由，說明文字與印藏的石碑相同。

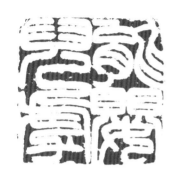

能嬰兒虖

尺寸：6.6cm×7.0cm×7.1cm

作者：世字款，作者不明

時間：1917 年（丁巳）

邊款：常德不離，复（復）歸於嬰兒。是謂大人，不失赤子之心。先生執古御
　　　今，薄眾人之熙熙，專气（氣）致柔，如嬰兒。然猶慮和光同塵，不若
　　　嬰兒之無欲（慾）。屬以四字鑴石，殆幾于（於）道，而玄之又玄者耶！
　　　雖然先生能知古，始不塵于（於）物，直嬰兒之未孩者，鑴竟輒綴數語
　　　質之，先生以為何如？丁巳暮夏作并（並）識，即希叔同先生斧正，世。

補款：印藏。同社李君叔同將祝髮入山，出其印章移儲印社，同人傚（仿）昔
　　　人詩冢、書藏遺意，鑿壁皮藏，庶與湖山並永云爾。戊午夏日西泠葉舟
　　　并（並）識。

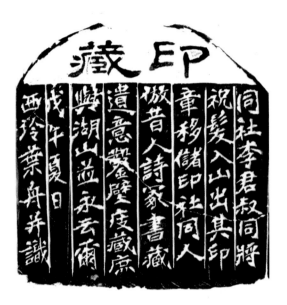

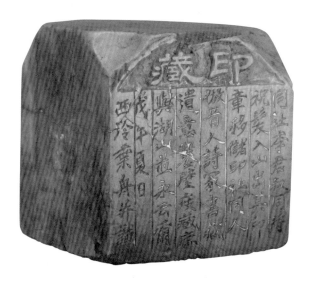

　　印藏西泠的 1918 年，見證了李叔同到弘一法師的精彩蛻變，實現了從物質生活到精神生活直至靈魂生活的飛躍和昇華。

　　他為何在生命最絢爛之時出家？這讓很多人無法理解。對此，李叔同的學生豐子愷說：「我以為人的生活，可以分作三層：一是物質生活，二是精神生活，三是靈魂生活。物質生活就是衣食，精神生活就是學術、文藝，靈魂生活就是宗教。『人生』就是這樣的一個三層樓。弘一法師（李叔同）是一層一層走上去的。弘一法師的『人生慾』非常強！他的做人一定要做得徹底。他早年對母盡孝，對妻子盡愛，安住在第一層樓中。中年專心研究學術，發揮多方面的天才，便是遷居二層樓了。強大的『人生慾』不能使他滿足於二層樓，於是爬上三層樓去，做和尚，修淨土，研戒律，這是當然的事，毫不足怪的。」李叔同出家不是一時興起，而是他的「人生慾」推動着他往那個終點行走。他的一生就是「上下求索」的一生，以教印心，以律嚴身，最終花枝春滿，天心月圓。

　　由印藏這個獨特的視角，觀照清末民初大時代背景下李叔同及同時代的人們，印藏不僅是一份厚重的文化遺產，也是歷史人文故事的最好見證。

　　1942 年 10 月，63 歲的弘一大師圓寂於福建泉州溫陵養老院晚晴室，留下絕筆「悲欣交集」，以涅槃往生之欣，永離紛紛攘攘塵世之悲苦，留下了生命之絕響。

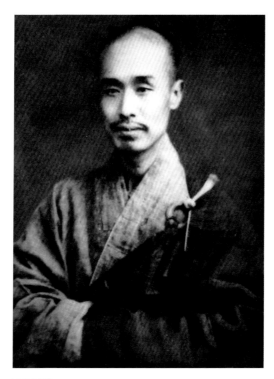

李叔同像

附錄：李叔同年表

1880年（庚辰 光緒六年）1歲

10月23日（農曆九月二十日）生於天津糧店後街陸家豎胡同2號。自署籍貫浙江平湖，幼名成蹊，學名文濤，字叔同，又號漱筒。父名世珍，字筱樓，清同治四年（1865）進士，官吏部主事，後引退持家，經營鹽業和銀錢業，樂善好施，有「李善人」之稱。叔同行三，係側室王鳳玲所生。

1884年（甲申 光緒十年）5歲

9月23日（農曆八月初五），父筱樓病故，享年72歲。從母王鳳玲誦名詩格言。

1885年（乙酉 光緒十一年）6歲

從仲兄文熙（字桐岡，號敬甫，長叔同12歲）受啟蒙教育。

1886年（丙戌 光緒十二年）7歲

日課《百孝圖》《返性篇》《格言聯璧》《文選》等。

1887年（丁亥 光緒十三年） 8歲

從乳母劉氏習誦《名賢集》。又從常雲莊受業，讀《孝經》《毛詩》等。此後又讀過《唐詩》《千家詩》《四書》《古文觀止》《爾雅》《說文解字》等。13歲學篆，15歲有「人生猶似西山日，富貴終如草上霜」等詩句吟誦。

1896年（丙申 光緒二十二年） 17歲

從天津名士趙幼梅學詩詞，喜讀唐五代作品，尤愛王維。兼習辭賦、八股。又從唐靜巖學篆隸刻石。唐靜巖書鐘鼎篆隸各一小冊，李叔同為其刊行，並題簽，署名「當湖李成蹊」。是年天津有減各書院獎賞銀歸洋務書院之議，叔同以為「照此情形，文章雖好，亦不足制勝」，遂請人教算術、外文。與天津名士時有交遊，愛好戲劇。

1897年（丁酉 光緒二十三年） 18歲

與天津俞氏結婚，俞氏長叔同兩歲。以童生資格應天津縣儒學考試，學名李文濤。有子（乳名葫蘆），早年夭折。

1898年（戊戌 光緒二十四年）19歲

是年清光緒帝採納康梁維新主張，下詔定國是。叔同贊同康梁變法主張，慨歎：「中華老大帝國，非變法無以圖存。」相傳自刻「南海康君是吾師」印以明志。是年奉母攜眷遷居上海，賃居法租界卜鄰里。加入「城南文社」，所作詩文，為同人之冠。刊《李叔同先生印存》一書，收作品一百三十九方。

1899年（己亥 光緒二十五年）20歲

「城南文社」許幻園慕其才，讓出許家城南草堂一部分，叔同全家遂遷入。是年與袁希濂、許幻園、蔡小香、張小樓結「金蘭之誼」，號稱「天涯五友」，曾合影留念。是年得清紀曉嵐所藏「漢甘林瓦硯」，便廣徵名士題辭，印成《漢甘林瓦硯題辭》兩卷。

印藏中之徐新周「漱筒長壽」印、于宗慶「惜霜」印作於本年，戈朋雲「當湖惜霜」印見本年使用。

1900年（庚子 光緒二十六年）21歲

正月，作《二十自述詩序》。春，與書畫名家組織上海書畫公會，任伯年、朱夢廬等皆為會員，每周出《書畫報》一紙。11月10日（農曆九月十九日），子李準生，作《老少年曲》自勉。相繼刊印《李廬印譜》《李廬詩鐘》。出版《詩鐘匯編初集》，內題「當湖惜霜仙史編輯」。

1901年（辛丑 光緒二十七年） 22歲

春，曾回天津，擬赴河南探視其兄，後因道路受堵作罷。居津半月，回上海。後寫成《辛丑北征淚墨》於 5 月在上海出版，所記多為此行往返見聞和感受。代表作有《南浦月》《夜泊塘沽》《遇風愁不成寐》等，表達了對國土淪喪的悲憤之情。秋，入上海南洋公學特班，受業於蔡元培。

1902年（壬寅 光緒二十八年） 23歲

各省補行庚子、辛丑恩正併科鄉試。叔同以平湖縣監生資格，報名應考，未中，仍回南洋公學。

1903年（癸卯 光緒二十九年） 24歲

與尤惜陰居士同任上海聖約翰大學國文教授。不久去職。翻譯出版《法學門徑書》《國際私法》。

1904年（甲辰 光緒三十年） 25歲

常與歌郎、藝妓等藝事往還。在上海實踐戲劇，粉墨登場，票演京劇。是年進步青年在上海組織「滬學會」，提倡尚武精神，宣傳移風易俗，叔同亦參與其事。12 月 9 日（農曆十一月初三），次子李端生。

印藏中之徐新周「廣平」印、「三郎沉醉打球回」印作於本年。

1905年（乙巳 光緒三十一年） 26歲

為滬學會作《祖國歌》《文野婚姻新戲冊》等。出版《國學唱歌集》。3月10日（農曆二月初五），母王氏病逝。叔同攜眷扶柩回津。首倡喪禮改革。秋，東渡日本留學。留日學生高天梅主編《醒獅》雜誌，李叔同為之設計封面，並撰稿。

1906年（丙午 光緒三十二年） 27歲

獨立創辦《音樂小雜誌》，並於2月8日在東京印刷，五天後寄回上海發行。此乃中國第一份音樂雜誌。有《春風》《前塵》《鳳兮》《朝遊不忍池》等詩發表於日本漢詩創作團體「隨鷗吟社」刊物《隨鷗集》，並時常與日本漢詩人交遊。9月入東京美術學校油畫科。同時於校外從上真行勇學音樂戲劇。初名李哀，後改名李岸。冬，與學友一起創辦「春柳社」，此乃中國第一個話劇團體。是年曾回天津。

1907年（丁未 光緒三十三年） 28歲

2月，「春柳社」為國內徐淮水災賑災義演《茶花女遺事》，李叔同自扮茶花女瑪格麗特。此為中國話劇演出實踐之第一。「春柳社」於7月10日、11日（農曆六月初一、初二）又一次公演《黑奴吁天錄》，叔同扮演愛美柳夫人，同時客串男跛醉客。

1911年（辛亥 宣統三年） 32歲

3月以優異的成績畢業於東京美術學校，畢業前曾作自畫像一

幅。歸國，曾任天津直隸模範工業學堂等校圖畫教師。是年，李家遭變，資產先倒於義善源票號五十餘萬圓，再倒於源豐潤票號亦數十萬圓，瀕臨絕境。

1912年（壬子 民國元年） 33歲

春，抵上海，任教於城東女學，授文學、音樂課。加入「南社」，參加「南社」第六次雅集。為《南社通訊錄》設計封面並題簽。陳英士創辦《太平洋報》，在朱少屏的邀請下，叔同任畫報副刊主編，兼管廣告。與柳亞子等創辦「文美會」，主編《文美雜誌》。辛亥革命成功，李叔同填詞《滿江紅》「看從今，一擔好山河，英雄造」以抒胸臆。秋，任浙江省立兩級師範學校圖畫、音樂教師。參加西泠印社在孤山的壬子雅集。印藏中之徐新周「息霜」「息」印，李苦李「李息息霜」印，吳在「李息」「李布衣」印，經亨頤「李布衣」「壙廬」「哀公」印，頑石生「李」印，作於本年。

1913年（癸丑 民國二年） 34歲

是年浙江省立兩級師範學校改名為浙江省立第一師範學校。編《白陽》雜誌，《春遊》三部曲及《近世歐洲文學之概觀》《西洋樂器種類概說》《石膏模型用法》等作品均署名息霜載於是刊。其中《春遊》是中國第一部三聲部合唱曲；《近世歐洲文學之概觀》是第一篇由中國人編寫的歐洲文學史；《石膏模型用法》是國內最早介紹這種教具的文字。5月，為好友夏丏尊二十八歲生日摹「漢長壽鈎鈎銘」，並寫題記，署名為「當湖老人息翁」。

　　印藏中之王褆「息老人」印，經亨頤「息霜」印，夏丏尊「哀翁」「息翁」印，邱志貞「哀公」「哀公晚年所作」印，作於本年。

1914年（甲寅 民國三年） 35歲

　　是年加入西泠印社。課余集合經亨頤、夏丏尊等友生組織成立「樂石社」，從事金石研究與創作，叔同被選為第一任社長。

1915年（乙卯 民國四年） 36歲

　　仍在浙江省立第一師範學校任教，同時任南京高等師範學校圖畫音樂課教師。在南京組織「寧社」，倡導書畫藝術。6月，撰《樂石社社友小傳》，並作《樂石社記》，自署「當湖人」。樂石社舉辦春季雅集。任教期間作歌頗多，代表作有《送別》《早秋》《憶兒時》《悲秋》《月夜》《秋夜》等。是年夏，曾赴日本避暑。

　　印藏中之張惟椝「樂石」印，胡然「息翁」「但吹竽」印，徐葆瑒等十人合刻「李息翁日利長壽之印」印，陳偉「三十稱翁」「息翁大利」印，邱志貞「近黃昏室」「當湖布衣」印、「李息‧叔同」白文連珠印，陳兼善「丙辰息翁歸寂之年」「臣息」印，樓啟鴻「李息翁一字哀公之印」印，徐葆瑒「近黃昏室」印，作於本年。

1916年（丙辰 民國五年） 37歲

　　同事夏丏尊偶見日本雜誌有關於斷食的文章，遂介紹叔同閱讀，叔同即決心一試。於年底入虎跑寺斷食十八天，有《斷食日誌》詳記之。

印藏中之王世「叔同」印，丁二仲「管領湖山」「丙辰息翁歸寂之年」印，徐葆瑒「李息翁‧李息」兩面印，邱志貞「老去填詞」「三十稱翁」印，陳兼善「李息翁‧那莫」兩面印，作於本年。

1917年（丁巳 民國六年）38歲

是年下半年起，發心食素，並請《普賢行願品》《楞嚴經》《大乘起信論》等多種佛經研讀。

印藏中之邱志貞「李嬰」朱文印、「李嬰」白文印，徐葆瑒「李欣之印」印，陳兼善「能嬰兒」「李嬰之印」印，戚純文「曾受菩薩優婆塞戒」「李嬰居士」「欣欣道人」印，世字款「能嬰兒虜」印，作於本年。

1918年（戊午 民國七年）39歲

正月間，赴虎跑習靜。正月十五日受三皈依，拜了悟和尚為師，法名演音，號弘一。入虎跑寺正式出家前，將所藏的九十四方自用印贈給西泠印社。葉為銘仿昔人「詩冢」「書藏」遺意，在孤山鴻雪徑的石壁上開鑿庋藏，外覆尺余見方的石碑，鐫陰文小篆印藏二字，六行隸書跋文：「同社李君叔同，將祝髮入山，出其印章移儲社中，同人用昔人詩冢、書臧（藏）遺意，鑿壁庋臧（藏），庶與湖山並永云爾。戊午夏葉舟識。」農曆七月十三日，入虎跑寺正式出家。農曆九月至靈隱寺受戒。受戒後，赴嘉興精嚴寺小住，年底應馬一浮之招至杭州海潮寺打七。

印藏中之「一息尚存」印葉為銘邊款，「能嬰兒虜」印葉為銘補

款印藏石碑跋文，「李」印俞遜邊款，作於本年。

1919年（己未 民國八年） 40歲

春，小住杭州艮山門外井亭庵，不久移居玉泉清漣寺。夏居虎跑寺，秋至靈隱寺與弘傘法師共燃臂香，依天親菩薩《菩提心論》發十大正願。

1920年（庚申 民國九年） 41歲

春，居玉泉寺。《印光法師文鈔》出版，作《印光法師文鈔題辭並序》。夏，赴浙江富陽新登貝山閉關。中秋後移居浙江衢州蓮花寺，手裝《佛說大乘戒經》《十善業道經》等，並有題記。校定《菩薩戒本》。

1921年（辛酉 民國十年） 42歲

正月，自衢州返杭州，居玉泉寺，披尋《四分律》，始覽諸先師之作。早春曾在閘口鳳生寺小住，豐子愷遊學日本前夕曾前往話別。春，自杭州赴溫州，居慶福寺，撰「謝客啟」，掩關治律。夏，所編《四分律比丘戒相表記》初稿完成。

1922年（壬戌 民國十一年） 43歲

正月初三，在家妻俞氏病故，俗家仲兄文熙來信囑返津，因故未能成行。仍居慶福寺。

1923年（癸亥 民國十二年）44歲

春，至上海，與尤惜陰居士合撰《印造佛像之功德》。曾居太平寺，題元魏曇鸞《往生論註》，並錄印光大師法語於卷端。夏，西泠印社建阿彌陀經石幢，為此寫《阿彌陀經》勒石。夏赴杭州靈隱寺聽慧明大師講《楞嚴經》。

1924年（甲子 民國十三年）45歲

春，由衢州蓮花寺移居三藏寺。不久，取道松陽、青田抵溫州。夏，在溫州整理《四分律》，曾手書《四分律比丘戒相表記》並定稿。西泠印社建華嚴經塔，為此寫《西泠華嚴塔寫經題偈》書法，鐫刻於華嚴經塔石座底層。

1925年（乙丑 民國十四年）46歲

春，至寧波，掛搭七塔寺。應夏丏尊之請至上虞白馬湖小住，不久返溫州。

1926年（丙寅 民國十五年）47歲

春，抵杭州，寓招賢寺。夏丏尊、豐子愷曾自滬至杭專程拜訪。夏初，與弘傘法師同赴廬山參加金光明法會，路經上海時曾與豐子愷等訪城南草堂等處。冬初，由廬山返杭州，經上海，在豐子愷家小住，後返杭州。在廬山時，寫《華嚴經十回向品‧初回向章》，太虛大師推為近數十年來僧人寫經之冠。

1927年（丁卯 民國十六年） 48歲

春，閉關杭州雲居山常寂光寺。社會上有毀佛之議，大師為護法，提前出關，致函蔡元培、經亨頤等舊友，力陳整頓佛教之意見。召見部分青年，竭力開導。是年春，豐子愷等編《中文名歌曲五十曲》出版，內收大師在俗時歌曲十三首。秋，至上海，居江灣豐子愷家，主持豐子愷皈依三寶儀式。其間與豐子愷商定編繪《護生畫集》計劃。

1928年（戊辰 民國十七年） 49歲

春夏之間，在溫州。秋至上海，與豐子愷、李圓淨具體商量編《護生畫集》。冬，劉質平、夏丏尊、豐子愷、經亨頤等共同集資，在白馬湖築屋，供大師居住。冬赴閩南。

1929年（己巳 民國十八年） 50歲

正月，自南安小雪峰至廈門南普陀寺，居閩南佛學院，參與整頓學院教育。春，返溫州。秋在白馬湖「晚晴山房」小住，冬月重至廈門、南安，與太虛大師在小雪峰度歲，並合作《三寶歌》。是年2月，《護生畫集》由上海開明書店出版。五十幅由豐子愷所繪的護生畫皆由大師配詩並題寫。是年，夏丏尊以所藏大師在俗時所臨各種碑帖出版，名《李息翁臨古法書》（上海開明書店）。

1930年（庚午 民國十九年） 51歲

正月，自小雪峰至泉州承天寺。此時性願法師創辦月台佛學

社，大師曾為學僧講課，並為承天寺整理所藏古版藏經。赴溫州，後至白馬湖。秋赴慈溪金仙寺講律。冬月赴溫州慶福寺。時人稱大師孤雲野鶴，弘法四方。

1931年（辛未 民國二十年）52歲

春，自溫州過寧波，旋赴白馬湖橫塘鎮法界寺。發願棄捨有部律，專學南山，從此由新律家變為舊律家。夏，亦幻法師發起創辦「南山律學院」，請大師主持於五磊寺，後因與寺主意見未洽，遂離去。秋，廣洽法師函邀大師赴廈門。在金仙寺作「清涼歌」。

1932年（壬申 民國二十一年）53歲

是年在鎮海龍山伏龍寺為劉質平作書法，平湖李叔同紀念館所藏《佛說阿彌陀經》十六條屏即當時所作。年底抵廈門，住山邊巖（即萬壽巖）。講《人生之最後》於妙釋寺。

1933年（癸酉 民國二十二年）54歲

是年在妙釋寺講《改過實驗談》，在萬壽巖講《隨機羯磨》，重編蕅益大師警訓為《寒笳集》。在開元寺圈點《南山鈔記》，在承天寺講《常隨佛學》。西泠印社創始人之一葉為銘編《西泠印社三十周年紀念刊》，記載印藏及跋文。

1934年（甲戌 民國二十三年） 55歲

元旦，在泉州草庵講《含註戒本》。正月廿一日講《祭顓愚大師爪髮衣缽塔文》《德林座右銘》。此年撰述豐厚，計有《記廈門貧兒捨資請宋藏事》《地藏菩薩本願經說要序》《隨機羯磨疏跋》《四分律隨機羯磨題記》《一夢漫言跋》《莊閒女士手書法華經序》《見月律師年譜摭要並跋》《緇門崇行錄選錄序》等。春，應南普陀寺住持常惺、退居會泉二法師請整頓閩南佛學院。見學僧紀律鬆弛，認定機緣未熟，倡辦佛教養正院。

1935年（乙亥 民國二十四年） 56歲

正月，在萬壽巖撰《淨宗問辨》。後至泉州開元寺講《一夢漫言》。初夏抵淨峰寺。年底應泉州承天寺之請，於戒期中講《律學要略》。

1936年（丙子 民國二十五年） 57歲

元旦，臥病草庵。春，因患臂瘡自草庵至廈門就診，數月方愈。夏，居鼓浪嶼日光巖。年末移居南普陀寺。是年正月佛教養正院開學，抱病講《青年佛徒應注意的四項》。春，手書《乙亥惠安弘法日記》《壬丙南閩弘法略志》等。《清涼歌集》由上海開明書店出版。

1937年（丁丑 民國二十六年） 58歲

春，在佛教養正院講《南閩十年之夢影》。為廈門市第一屆運動

會作會歌。5 月赴青島湛山寺講律。10 月返廈門。歲末赴泉州草庵。

1938年（戊寅 民國二十七年） 59歲

先後在草庵、泉州、惠安及廈門等地講經。5 月 4 日，即廈門陷落前數日離開廈門至漳州南山寺。冬初至泉州承天寺，後移居溫陵養老院。

1939年（己卯 民國二十八年） 60歲

4 月入蓬壺毗峰普濟寺閉門靜修，著有《南山律在家備覽略篇》等。9 月，澳門《覺音》月刊和上海《佛學》半月刊均出版「弘一法師六秩紀念專刊」。秋末，為《續護生畫集》題字並作跋。

1940年（庚辰 民國二十九年） 61歲

春，閉關永春蓬山，謝絕一切往來，專事著述。秋，應請赴南安靈應寺弘法。

1941年（辛巳 民國三十年） 62歲

夏，離靈應寺赴晉江福林寺結夏安居，並講《律鈔宗要》，編《律鈔宗要隨講別錄》。冬，入泉州百原寺小住，後移居開元寺。歲末返福林寺度歲。

1942年（壬午 民國三十一年）63歲

　　3月，赴靈瑞山、泉州等地講經。後居溫陵養老院。9月1日（農曆七月廿一日），溫陵養老院假過化亭為戒壇，大師教演出家剃度儀式。10月2日（農曆八月廿三日）下午身體發熱，漸示微疾。10月7日（農曆八月廿八日）喚妙蓮法師寫遺囑。10月10日（農曆九月初一）下午寫下絕筆「悲欣交集」四字交妙蓮法師。13日（農曆九月初四）晚7時45分呼吸少促，8時安詳西逝，圓寂於溫陵養老院。

1949年

　　秦康祥編纂《西泠印社志稿》分別在《卷一・志地》《卷三・志事》記載「歲戊午同社李息祝髮入山，移所儲印鑿壁庋藏，葉銘題識」一事。

1963年

　　秋，西泠印社召開建社六十周年紀念大會之際，西泠印社在鴻雪徑取出印藏全部印章，共計九十四方。

後 記

申 儉

　　每次去孤山，拾級鴻雪徑，凝望和回眸之間，總感覺這條走過無數名人的小徑還遺留着大師們的氣息、微笑、歡笑、大笑，並一一化成他們與西泠印社的傳奇故事。鑲嵌於鴻雪徑石壁的印藏小碑，濕潤的青苔圍繞着，彷彿也在訴說着細細密密的往事，其中有很多是我們不經意間遺漏的歷史。

　　印藏所蘊含的歷史信息極其豐富，遠遠超出了我原來做「孤山李叔同『印藏』原印展」時對展品的認識和理解，其中很多內容也是之前西泠印社社史研究和李叔同研究尚未涉及的，不少歷史資料屬於新發現，或者是根據歷史資料對原有檔案等的新解讀，因此這樣的閱讀和寫作，使我即便在不眠的資料閱讀蒐索和夜深人靜的寫作中，也時時有收穫的快樂。

　　在歷史時空的交流和對接中，李叔同先生與印藏中的人物故事，即便雪泥鴻爪，依然在夜空中照耀着，使人內心充實和豐盈。我想，這就是豐子愷先生所闡發的——弘一法師的人生是物質、精神、靈魂生活遞進的三層樓。大師的靈魂生活輻射着我們，指引着我們認真做人，認真做事，從這個意義上來說，印藏也是一份厚重的精神遺

產，有機會研究此專題對我來說是何其榮幸之事。

印藏中歷史人物眾多，大師和學子兼有，我力求以「無一字無來歷」原則，竭力按照文獻的原真性來記述和還原。但受資料和歷史信息所限，印藏中依然還有尚未釐清的懸問，也或存在引用的錯誤，藉此拋磚引玉，希望對此專題有更多深入的研究和探討，並對本書給予批評和指正。

當然，在寫作中我也拜讀並參考了不少關於李叔同的研究成果，為了行文方便沒有一一指明，因此本書是在前輩和巨人肩膀上完成的，在此我也誠懇地向他們表示敬意和謝意。

2021 年 8 月西泠印社出版社出版了《西泠印社社藏名家大系・李叔同卷：印藏》，該書為印藏九十四方印章首次從印面、邊款到印章全圖的結集出版，印章圖片均為首次原石全方位拍攝的高清照片，佈光精心，極盡精微，既從小處着手，又有宏大視角，多角度、多層次、全方位展示了印章的印面、邊款、材質等細節，讓讀者看到比展覽還豐富的細微之處，深入感受篆刻之美。西泠印社出版社的《印藏》版本，裝幀考究，一套二冊，重量達四公斤之多；圖片精美，讀者在眼花繚亂、目不暇接中，容易忽略印章文獻中傳遞的精神力量；價格昂貴，讓許多讀者卻步，傳播面比較有限。鑒於此，我深感進行重新編排的必要。為了區別於原版本以藏品為目錄幹線，同時為了便於讀者閱讀，本書以印藏中的人物為主線，以人物關係來透視弘一法師的精神境界。

感謝香港中華書局趙東曉博士對本書出版的大力支持，王春永先生、李夢珂女士對本書的精心策劃，我所在單位西泠印社各位領導及同事對我的幫助；同時感謝杭州博物館、浙江省博物館、浙江圖書

館、天津博物館、香港林章松先生、天津車永仁先生、龔綏先生、翟
智慧女士等；最後感謝我的家人和九龍大道上的好友們，是你們的鼓
勵使我努力前行。

2023 年 8 月於杭州鳴翠藍灣

李叔同與印藏

申儉　著

責任編輯　李夢珂
裝幀設計　鄭喆儀
排　　版　黎　浪
印　　務　劉漢舉

出版　　中華書局（香港）有限公司
　　　　香港北角英皇道 499 號北角工業大廈一樓 B
　　　　電話：（852）2137 2338　傳真：（852）2713 8202
　　　　電子郵件：info@chunghwabook.com.hk
　　　　網址：http://www.chunghwabook.com.hk

發行　　香港聯合書刊物流有限公司
　　　　香港新界荃灣德士古道 220-248 號
　　　　荃灣工業中心 16 樓
　　　　電話：（852）2150 2100　傳真：（852）2407 3062
　　　　電子郵件：info@suplogistics.com.hk

版次　　2023 年 10 月初版
　　　　© 2023 中華書局（香港）有限公司

規格　　32 開（210mm×145mm）

ISBN　　978-988-8860-81-4